365天
手帳插畫集

Ocha 著

1天5分鐘

用原子筆輕鬆畫出
可愛插圖

U0088493

楓 書 坊

前言

大家好！我叫Ocha。
非常感謝大家選擇這本書。

插畫日記是指在月曆手帳中，
用插畫來記錄當天所發生的事情（請參考封面）。

插畫日記的魅力在於便利性，
只需手帳和圓珠筆，任何人都可以馬上開始。

可以在格子中畫些日常片段，
像是：吃的食物、與家人的對話、天氣，
或是與寵物相處等等，隨心所欲地用插畫來紀錄吧。

當看到手帳上被許多插畫填滿時，
心裡就充滿了難以言喻的成就感和滿足感。

本書涵蓋了700多個主題，包括年度活動、節氣、食物、動物和風景等等，
希望能成為大家一年當中的好伴侶。

請大家盡情地享受並開心地繪畫吧！

Ocha

插畫日記的製作方式

例 1　去美容院

排列組合各類型的插畫來創作，等熟悉基本技巧後，不妨挑戰一下自我創作。

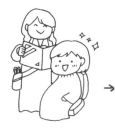

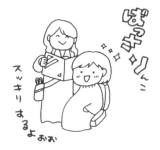

可以參考32頁的插圖來進行創作！

寫些心裡話。

例 2　吃了美味的食物

可以參考134～151頁的插圖來進行創作！

添加46頁的插圖。

寫些心裡話。

例 3　去散步了

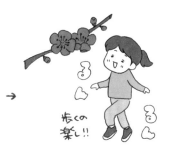

參考43頁，畫一幅插圖。

加上散步中看到的事物 (74頁的梅花)。

寫些心裡話，甚至上色，也沒問題。

*另請參閱插畫日記範例 (16、52頁等)。

目錄

以插圖形式呈現日程表

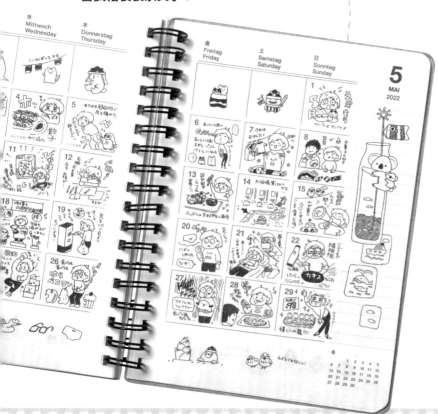

插畫日記的推薦用品

首先，請準備一本用起來順手的手帳和一支圓珠筆。
其他的物品可以根據需要，在繪製過程中一一補充。

手帳

我推薦能繪製整個月份的雙頁式手帳。
請選擇易於使用的款式，例如：可以更
換或添加內頁的環式或補充式手帳。

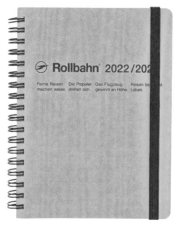

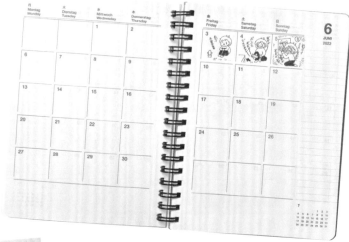

書中用的是ロルバーンダイアリー
（長183×寬148×厚20mm）。封面厚
實，有多種顏色和設計可供選擇。

無印良品的フリースケジュール（A5尺寸20孔）
是種可更換內頁的手帳，可根據需求進行個性
化的調整，且輕便、易於攜帶。

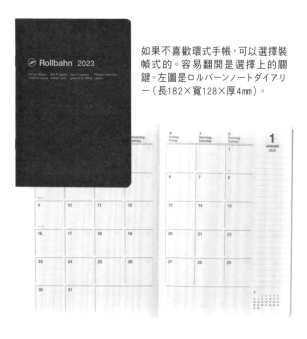

如果不喜歡環式手帳，可以選擇裝
幀式的。容易翻開是選擇上的關
鍵。左圖是ロルバーンノートダイアリ
ー（長182×寬128×厚4mm）。

圓珠筆

選擇一支不易漏水且能畫出均勻線條的圓珠筆是很重要的。
我推薦超細的凝膠墨水筆。

左側／書中的主要用筆：ユニボール シグノ超極細0.28mm，不易
滲漏又能繪出漂亮的線條。中間和右側／ユニ スタイルフィット是
一種能替換筆芯的筆身，可以從16種顏色中選擇喜歡的顏色。

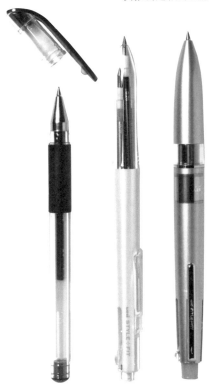

彩色筆

用來上色或是繪製有顏色的文字
和線條。只要稍微添加一點顏色，
就會讓插畫日記變得十分華麗。

書中用的是ユニ EMOTT
（エモット）。線條寬度為
0.4mm，非常細膩，且墨水流
暢、易於上色。有5色裝、
10色裝、40色裝或單品。

修正帶

準備好這些工具就可以開始了。
如果需要重新繪製，請在確定膠
帶完全乾燥後再進行。

模板

一種很方便的工具。可以幫助你
畫出漂亮的圓形、三角形、四邊
形、橢圓形等基本形狀。

插畫教學——圓形

以圓形為基礎的描繪技巧，可從人物或動物的臉部開始。
請試著練習一下。

簡單的人物面孔

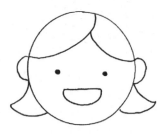

HOW TO DRAW

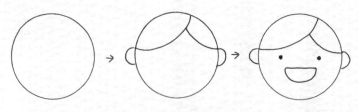

先畫一個有點橢圓的圓形，再按照順序畫耳朵、頭髮、眼睛和嘴巴。
表情的畫法可以參考下面的範例。

 請參考範例進行練習

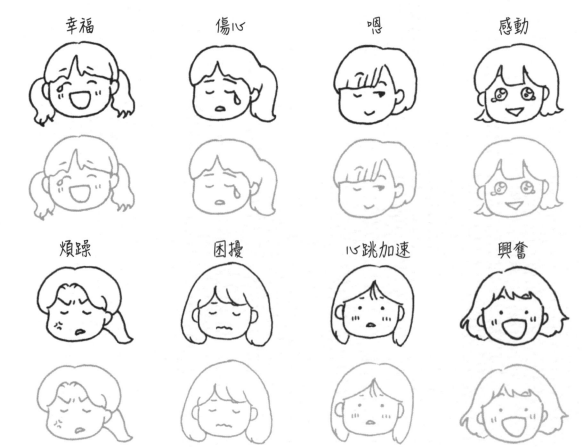

幸福　　傷心　　嗯　　感動

煩躁　　困擾　　心跳加速　　興奮

動物　　貓　　　　狗　　　　老虎　　　　兔子

植物　　葉子花環　　花環　　　新芽　　　花朵

球　　　足球　　　棒球　　　籃球　　　排球

插畫教學——三角形

只要改變三角形的方向、大小和角度，
就可以變身為各種插圖。

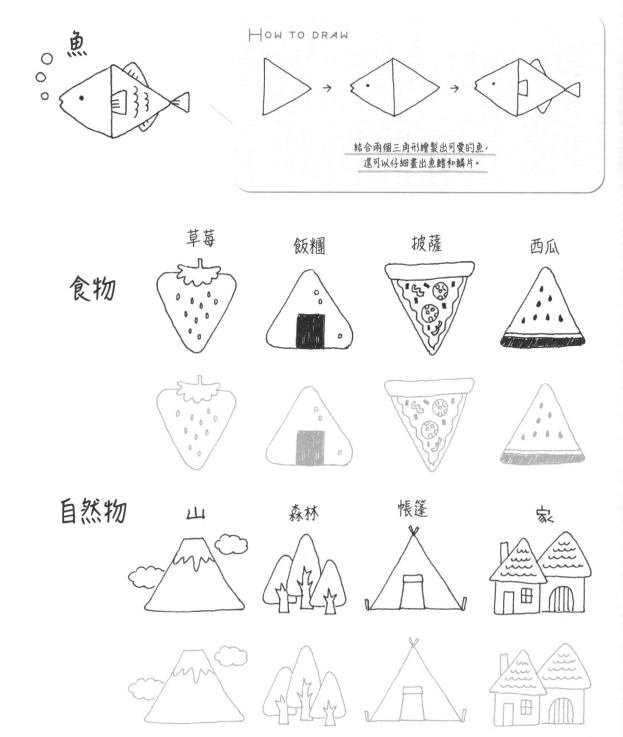

魚

HOW TO DRAW

結合兩個三角形繪製出可愛的魚，
還可以仔細畫出魚鰭和鱗片。

食物

草莓　飯糰　披薩　西瓜

自然物

山　森林　帳篷　家

插畫教學——四邊形

交通工具、建築物和包包，基本上都以矩形為基礎。
通過改變比例，如垂直或水平長度來進行變化。

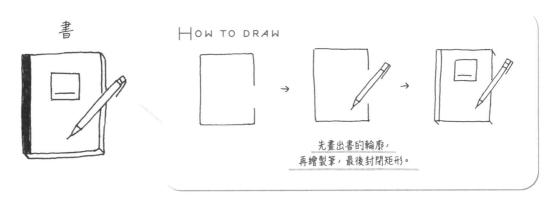

書

HOW TO DRAW

先畫出書的輪廓，
再繪製筆，最後封閉矩形。

關於交通工具也可以參考40～41頁的內容

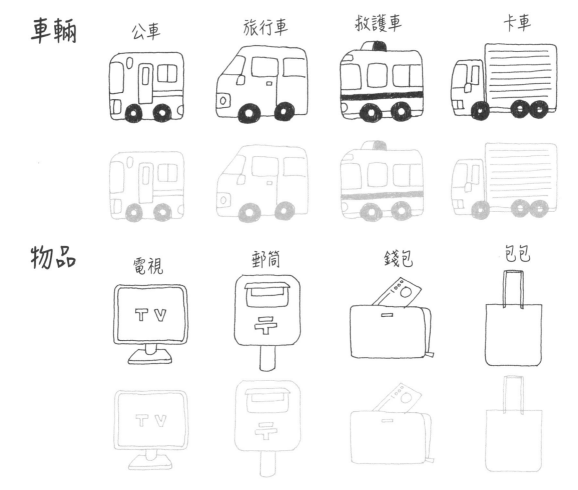

車輛

公車　　旅行車　　救護車　　卡車

物品

電視　　郵筒　　錢包　　包包

享受上色的樂趣！

用圓珠筆繪製完插圖後，如果要上色，
要確認線條已經乾燥後再進行 。

畫上鮮豔的顏色

HOW TO DRAW

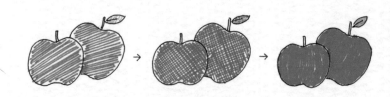

筆尖朝同一方向移動，以斜格子的方式來上色。

HOW TO DRAW

畫上豐富的色彩

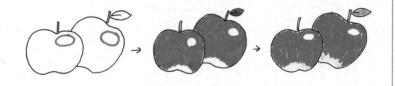

光線照到的區域可以不用上色。

可以參考上述的方法進行上色

畫上鮮豔的顏色

畫上豐富的色彩

草莓

碗豆

太陽

BBQ

氣球

魚

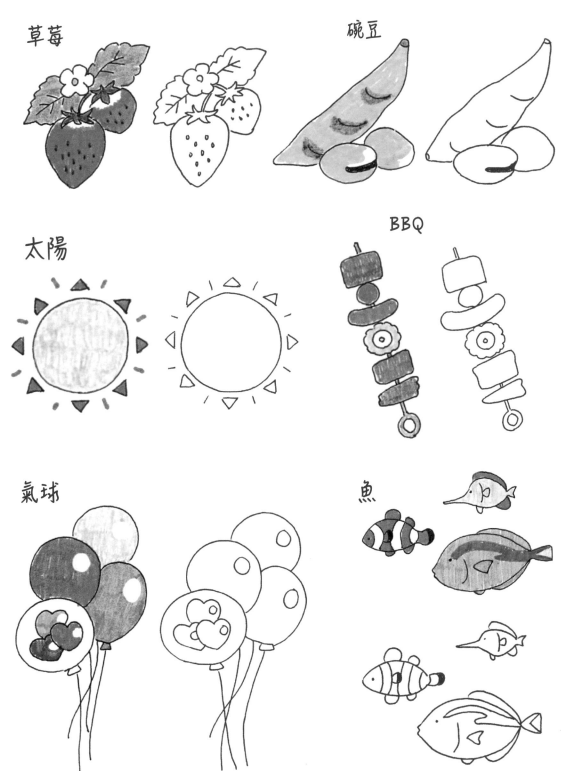

嘗試繪製袋狀文字！

需要寫字的話，可以試試袋形字體，與可愛的插畫相互映襯。
一旦掌握了技巧後就可以嘗試各種變化。

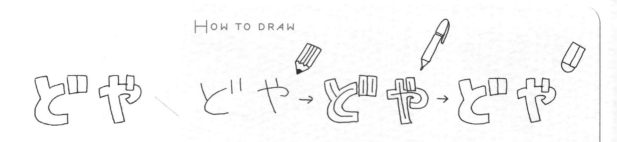

先用鉛筆來繪製草稿，再用寬度相同的線條描邊。最後，擦掉草稿。

 可以參考上述的方法來繪製袋形字體

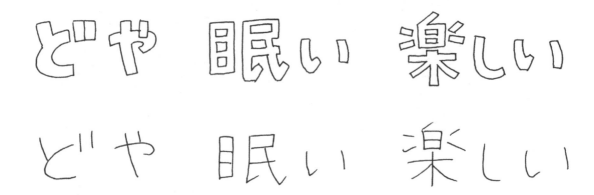

 或是根據自己的創意進行變化

將棱角變圓

試著將其變薄並呈波浪狀

用銳利的外形來表現

CHAPTER 1

以插圖形式呈現
日程表

插畫日記 範例 1

月 Montag Monday	火 Dienstag Tuesday	水 Mittwoch Wednesday	木 Donnerstag Thursday

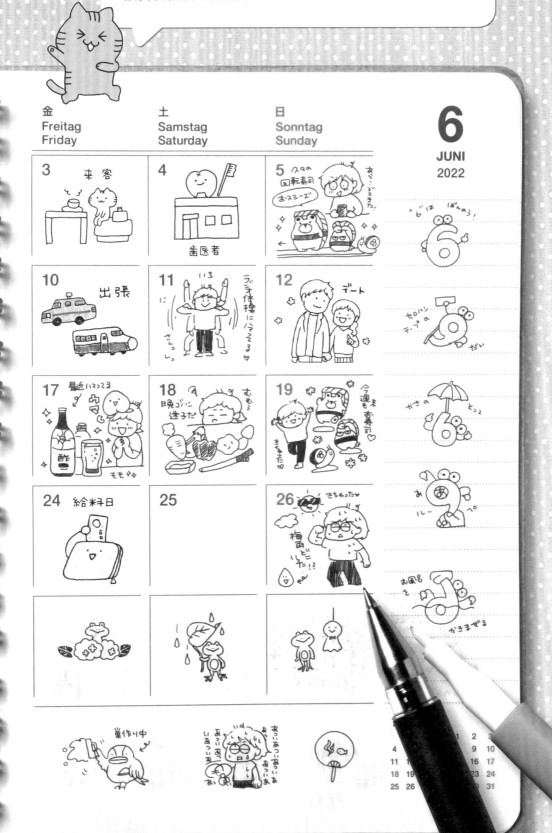

公眾場合

公眾空間佔據了生活中很大的一部分。
每天挑一個令人印象深刻的事件，
開心地記錄下來吧！

上學

公司

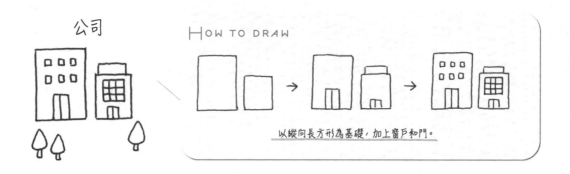

HOW TO DRAW

以縱向長方形為基礎，加上窗戶和門。

學校

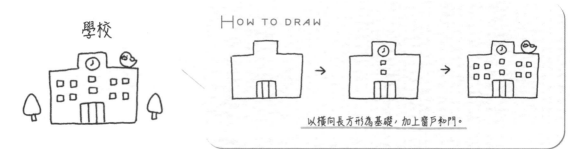

HOW TO DRAW

以橫向長方形為基礎，加上窗戶和門。

遠距工作

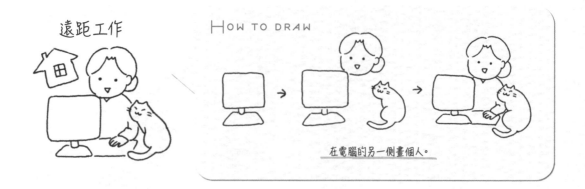

HOW TO DRAW

在電腦的另一側畫個人。

訪客

會議

線上會議

外出

公司

HOW TO DRAW

將下方的長方形繪成梯形。

開會

HOW TO DRAW

也可以用人（老闆或同事）來代替貓。

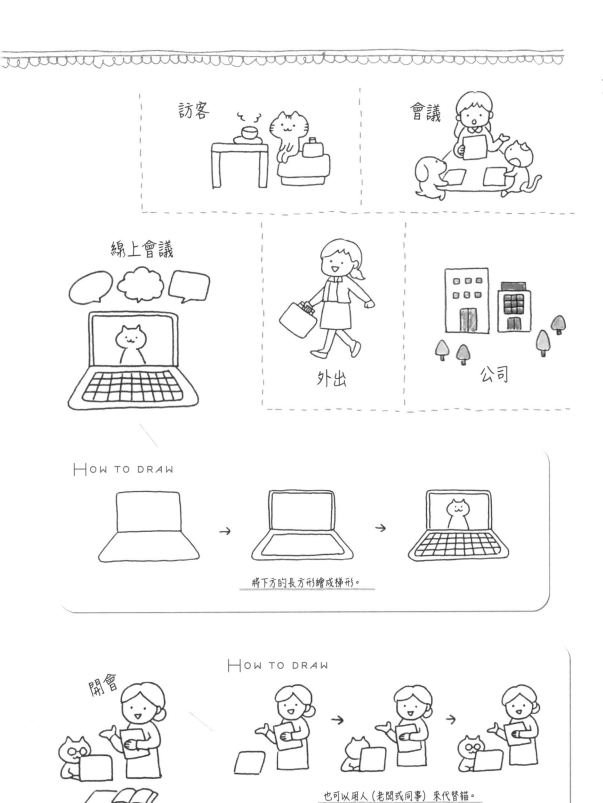

公眾場合

出差(交通工具)

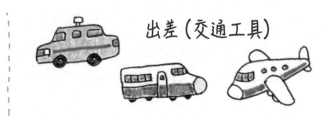

出差

我出去一下

有薪假

半 休

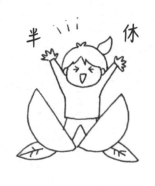

HOW TO DRAW

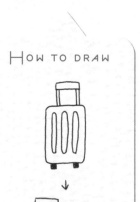

請參考右上角的
交通工具圖例。

早安

上班

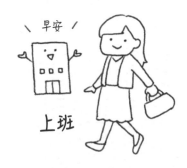

HOW TO DRAW

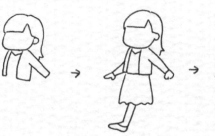

和18頁的「上學」和19頁的「外出」一樣,
可以根據需要來調整服裝和物品。

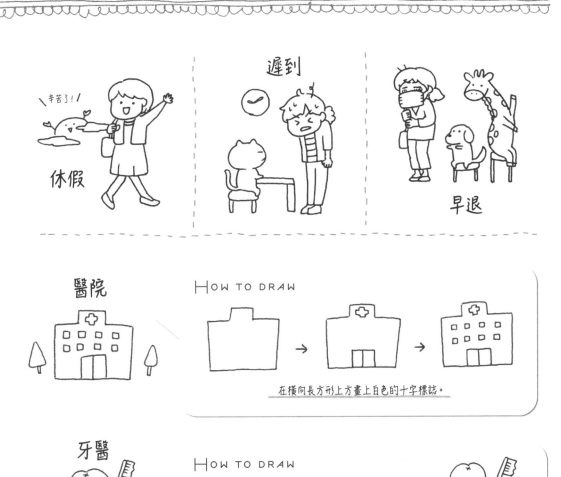

HOW TO DRAW

在橫向長方形上方畫上白色的十字標誌。

HOW TO DRAW

在橫向長方形上方畫上牙齒和牙刷。

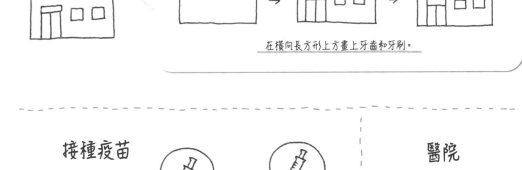

公眾場合

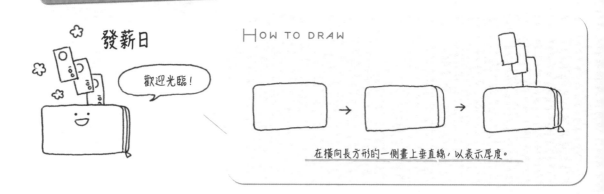

發薪日

歡迎光臨！

HOW TO DRAW

在橫向長方形的一側畫上垂直線，以表示厚度。

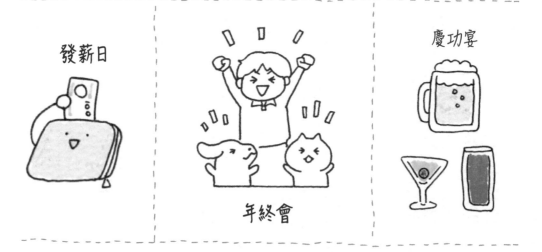

發薪日

年終會

慶功宴

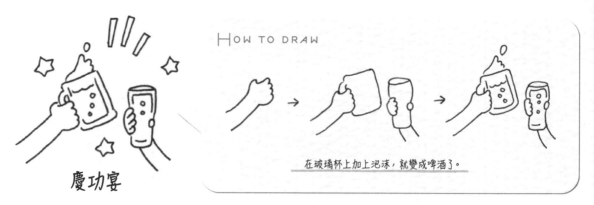

慶功宴

HOW TO DRAW

在玻璃杯上加上泡沫，就變成啤酒了。

早會

接待　好球！

防災演練

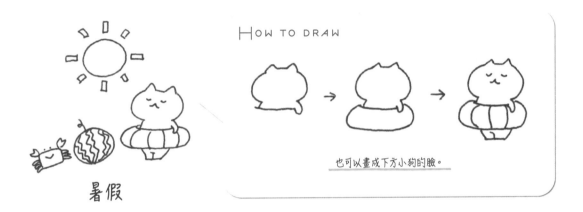

暑假

HOW TO DRAW

也可以畫成下方小狗的臉。

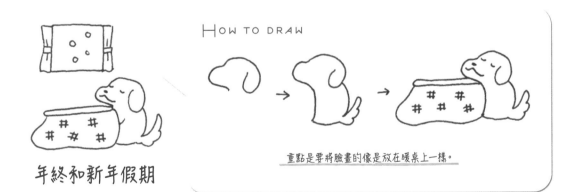

年終和新年假期

HOW TO DRAW

重點是要將臉畫的像是放在暖桌上一樣。

公眾場合

工作

HOW TO DRAW

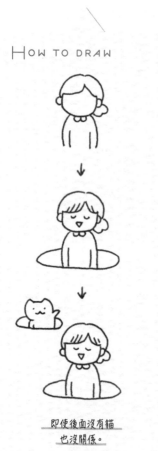

即使後面沒有貓
也沒關係。

暑期休假

冬季休假

開始工作

獎金

結算

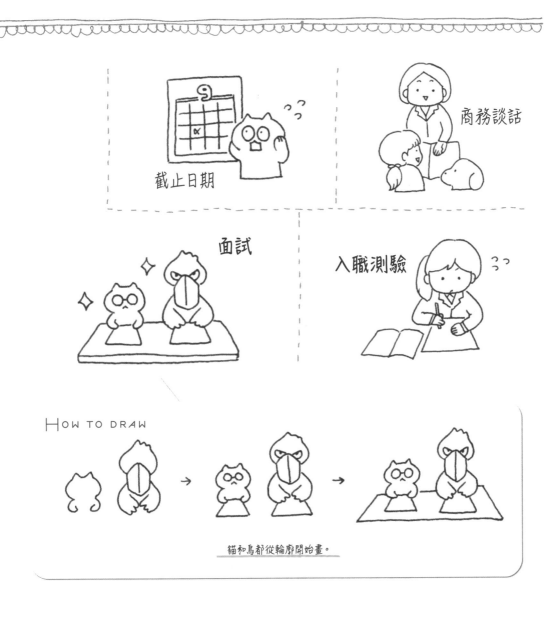

截止日期

商務談話

面試

入職測驗

How to draw

貓和鳥都從輪廓開始畫。

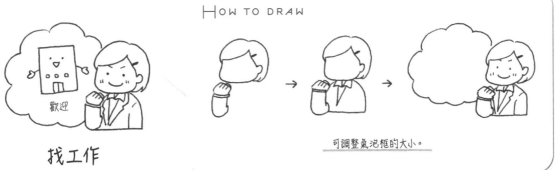

歡迎

找工作

How to draw

可調整氣泡框的大小。

VARIATION 隨身物品

在公、私場合中都非常重要。讓人物拿著或是
穿戴在身上以進行變化或調整,以便創造出更豐富的場景。

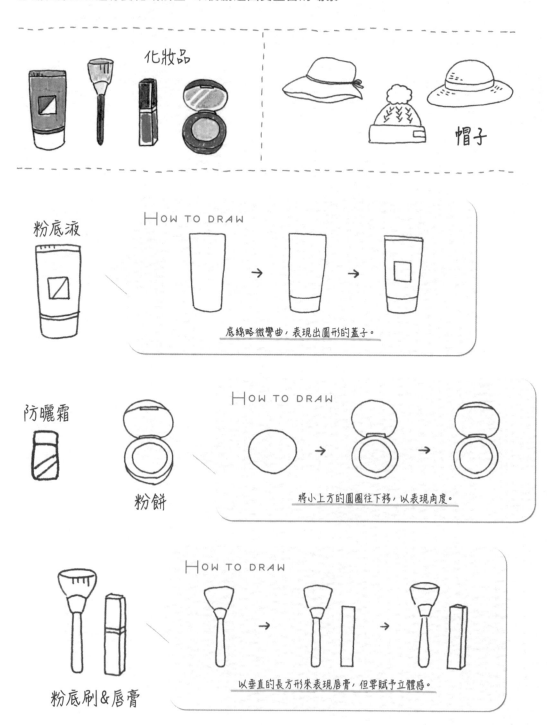

化妝品

帽子

粉底液

How to draw

→ →

底線略微彎曲,表現出圓形的蓋子。

防曬霜

粉餅

How to draw

→ →

將小上方的圓圈往下移,以表現厚度。

How to draw

→ →

以垂直的長方形來表現唇膏,但要賦予立體感。

粉底刷&唇膏

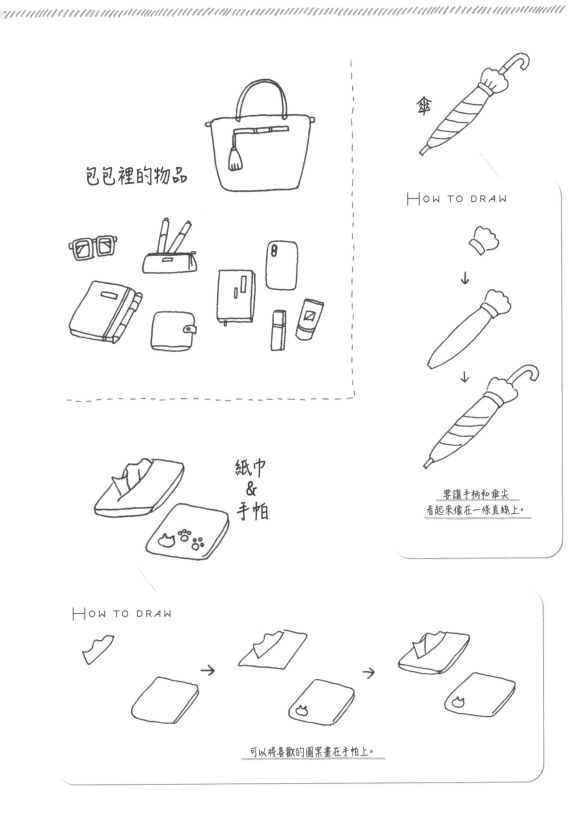

包包裡的物品

傘

紙巾
＆
手帕

H OW TO DRAW

要讓手柄和傘尖
看起來像在一條直線上。

H OW TO DRAW

可以將喜歡的圖案畫在手帕上。

隨身物品

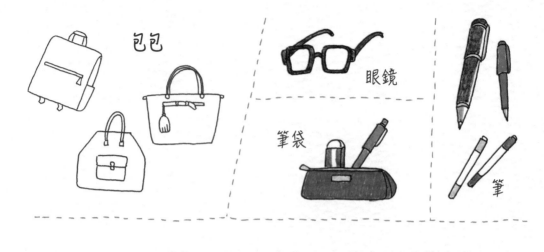

包包

眼鏡

筆袋

筆

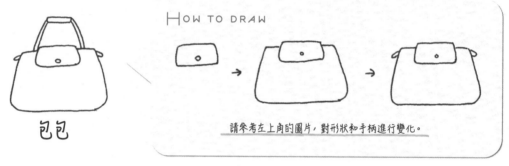

包包

How to draw

請參考左上角的圖片，對形狀和手柄進行變化。

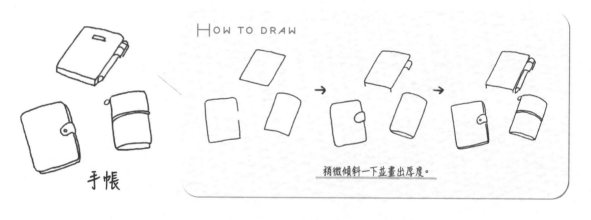

手帳

How to draw

稍微傾斜一下並畫出厚度。

卡片

CARD

鑰匙

車鑰匙

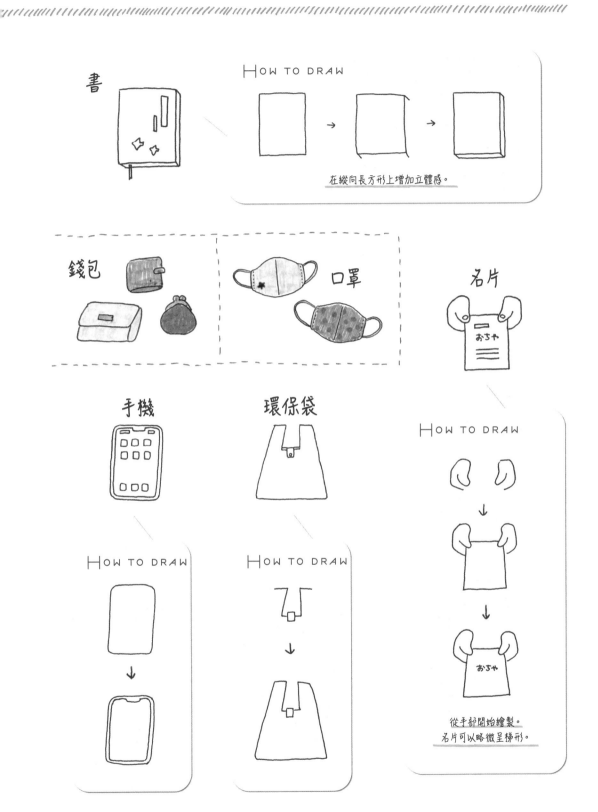

書

HOW TO DRAW

在縱向長方形上增加立體感。

錢包

口罩

名片

手機

環保袋

HOW TO DRAW

手機 HOW TO DRAW

環保袋 HOW TO DRAW

おるや

從手部開始繪製。
名片可以略微呈梯形。

VARIATION 天氣

加上天氣小插圖，讓記錄更加可愛。
也可以將這些小插圖縮小，加進其它插圖裡。

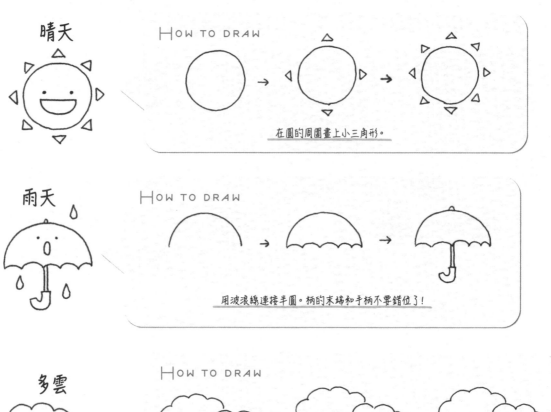

晴天

HOW TO DRAW

在圓的周圍畫上小三角形。

雨天

HOW TO DRAW

用波浪線連接半圓。柄的末端和手柄不要錯位了！

多雲

HOW TO DRAW

先用波浪線畫上半部，再畫下半部。

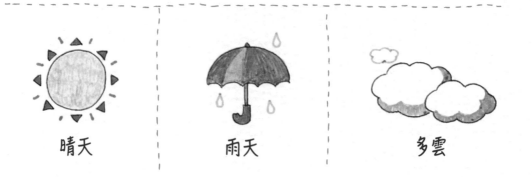

晴天　　　　雨天　　　　多雲

多雲　轉晴

晴時多雲

多雲有雨

強風

下雪

暴風雨

HOW TO DRAW

關於雲和太陽，請參考P.30。

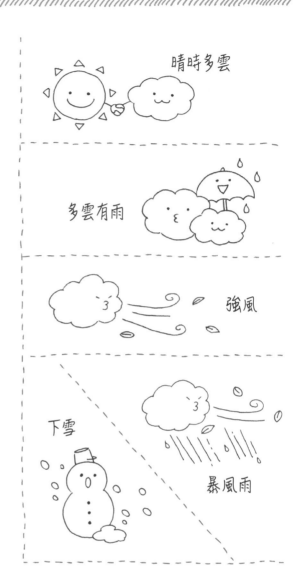

HOW TO DRAW

雪

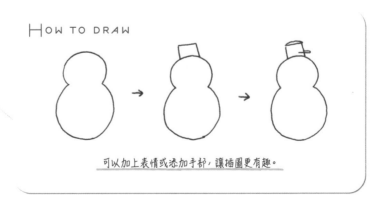

可以加上表情或添加手部，讓插圖更有趣。

個人活動

根據當時的心情來描繪表情，
畫出自己（人物）的各種表情。
將自己與公眾區分開來也很重要。

閱讀

健身房

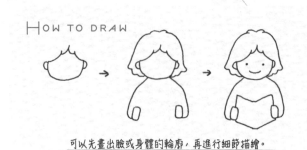

可以先畫出臉或身體的輪廓，再進行細節描繪。

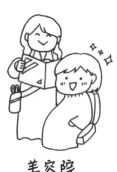

美容院

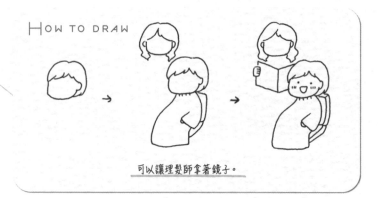

可以讓理髮師拿著鏡子。

按摩

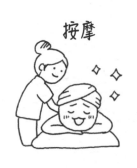

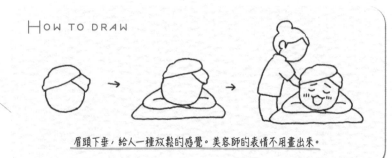

眉頭下垂，給人一種放鬆的感覺。美容師的表情不用畫出來。

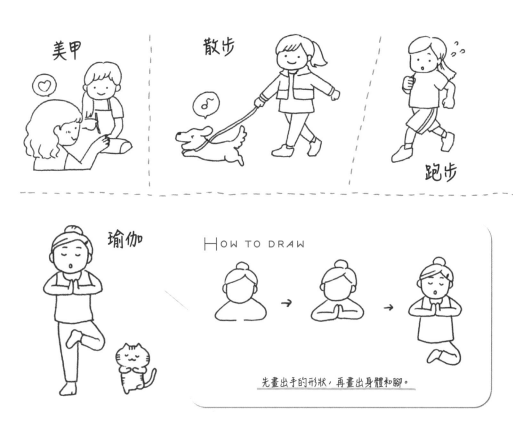

美甲

散步

跑步

瑜伽

HOW TO DRAW

→ →

先畫出手的形狀，再畫出身體和腳。

約會

晚餐

晨讀

女子會

個人活動

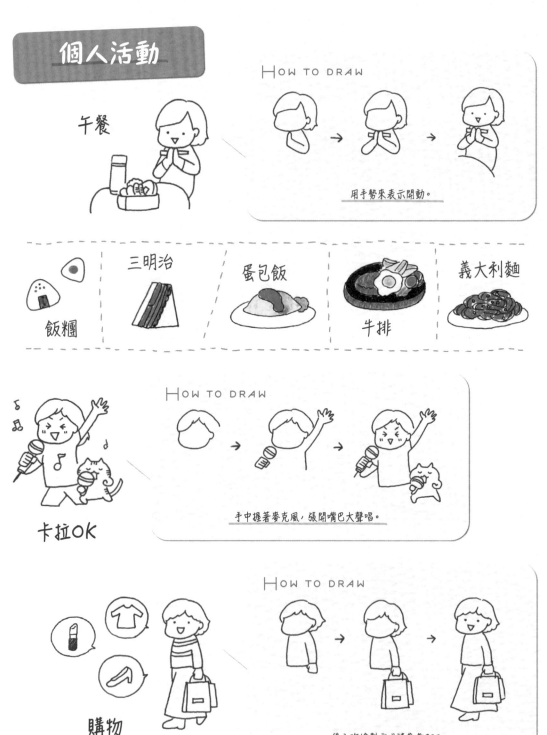

HOW TO DRAW

用手勢來表示開動。

飯糰　三明治　蛋包飯　牛排　義大利麵

卡拉OK

HOW TO DRAW

手中握著麥克風，張開嘴巴大聲唱。

購物

HOW TO DRAW

袋子的繪製方式請參考P28。

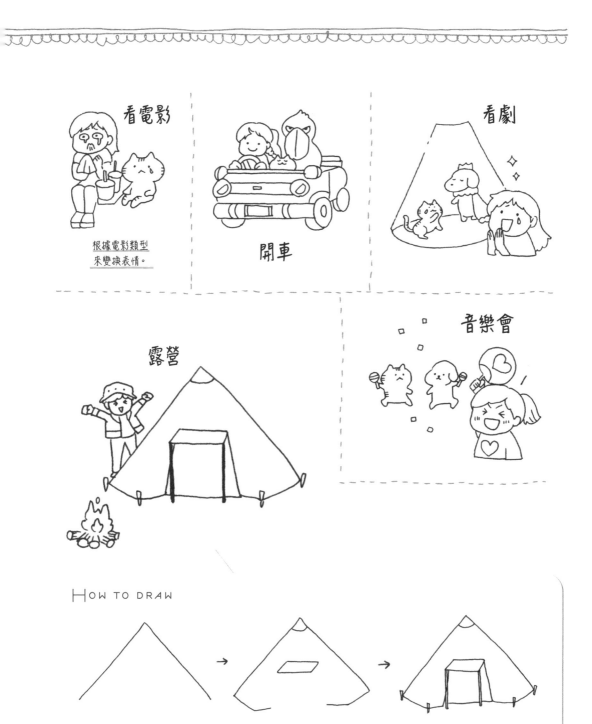

看電影

根據電影類型來變換表情。

開車

看劇

音樂會

露營

HOW TO DRAW

以三角形為基礎畫出出入口等的細節。

個人活動

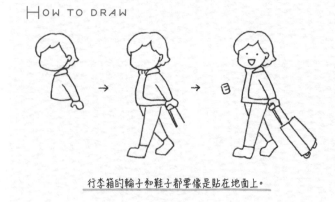

HOW TO DRAW

行李箱的輪子和鞋子都要像是貼在地面上。

遊樂園

動物園

國內旅遊

海外旅遊

美術館

博物館

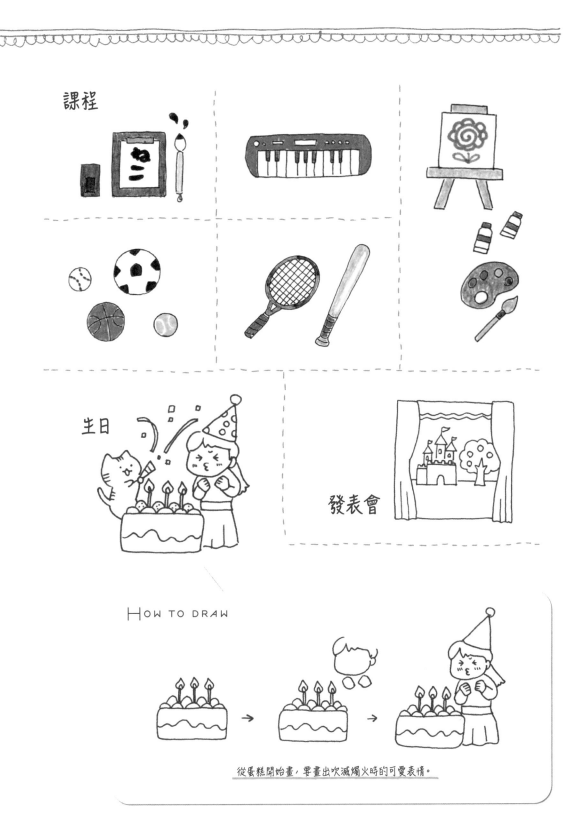

課程

生日

發表會

How to draw

從蛋糕開始畫，要畫出吹滅燭火時的可愛表情。

個人活動

婚禮紀念日

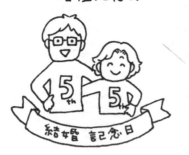

How to draw

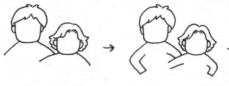

手臂交錯。繪製時要掌握好兩人之間的距離感。

洗衣服

派對

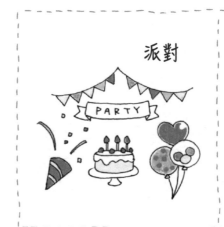

BBQ

How to draw

可以自由安排裙子、襪子和運動鞋等可洗的物品。

打掃

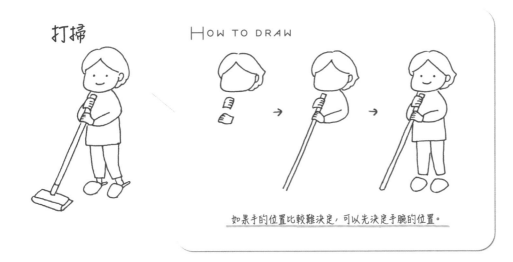

Hᴏᴡ ᴛᴏ ᴅʀᴀᴡ

如果手的位置比較難決定，可以先決定手腕的位置。

Hᴏᴡ ᴛᴏ ᴅʀᴀᴡ

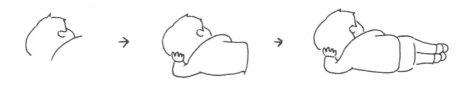

可以想像成是自己的背影來繪製。

看電視

園藝

公園

VARIATION 交通工具

畫出喜歡的事物，及當天乘坐的交通工具。
這將是個有趣的外出記錄。

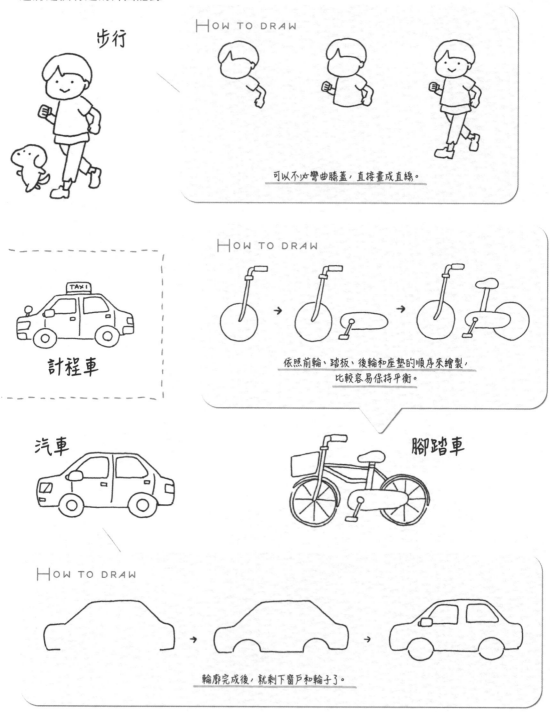

步行

Ｈow to draw

可以不必彎曲膝蓋，直接畫成直線。

計程車

Ｈow to draw

依照前輪、踏板、後輪和座墊的順序來繪製，
比較容易保持平衡。

汽車

腳踏車

Ｈow to draw

輪廓完成後，就剩下窗戶和輪子了。

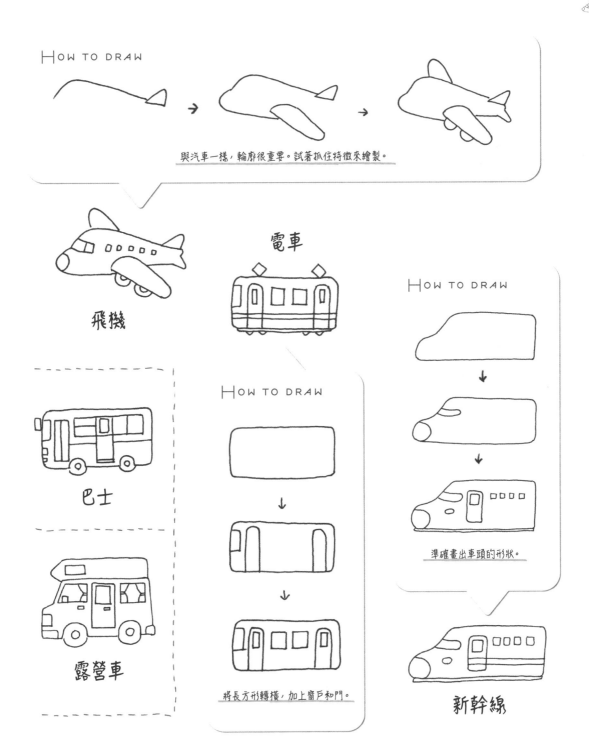

HOW TO DRAW

與汽車一樣，輪廓很重要。試著抓住特徵來繪製。

電車

飛機

巴士

露營車

HOW TO DRAW

將長方形轉橫，加上窗戶和門。

HOW TO DRAW

準確畫出車頭的形狀。

新幹線

插畫＋文字

增加自信心的文字效果。
搭配著溫馨的插畫，將平假名和漢字
都設計成袋狀文字。

暈

太棒了

How to draw

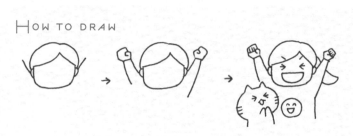

用眼睛的形狀和張開的嘴巴來表達喜悅。

真厲害

How to draw

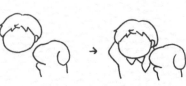

在臉上繪製垂直線條以表現出光澤感。

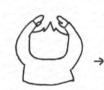

滿分

How to draw

用雙臂形成一個圓圈。

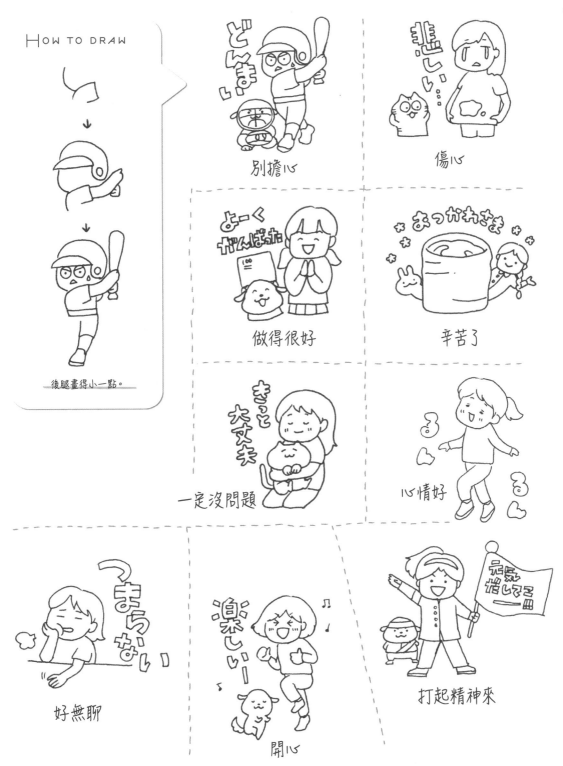

HOW TO DRAW

後腿畫得小一點。

別擔心

傷心

做得很好

辛苦了

一定沒問題

心情好

好無聊

開心

打起精神來

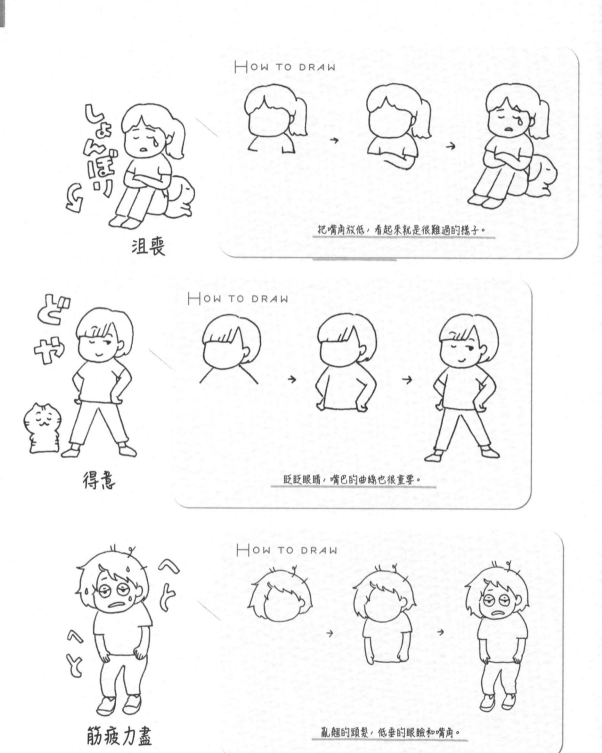

How to draw

把嘴角放低，看起來就是很難過的樣子。

沮喪

How to draw

眨眨眼睛，嘴巴的曲線也很重要。

得意

How to draw

亂翹的頭髮，低垂的眼瞼和嘴角。

筋疲力盡

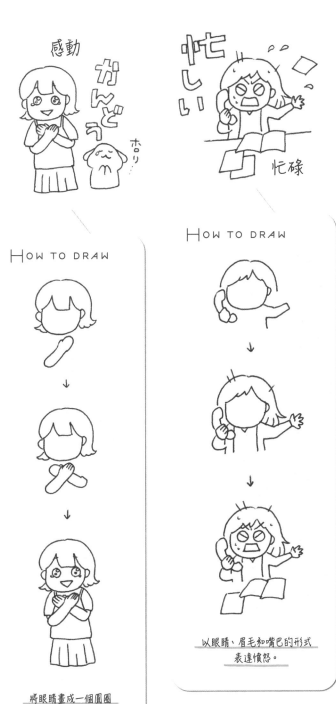

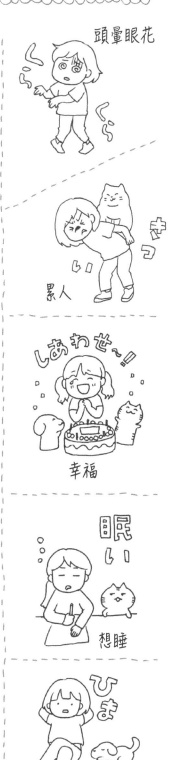

感動

忙碌

HOW TO DRAW

HOW TO DRAW

以眼睛、眉毛和嘴巴的形式
表達憤怒。

將眼睛畫成一個圓圈
眼淚流下來了。

頭暈眼花

累人

幸福

想睡

空閒

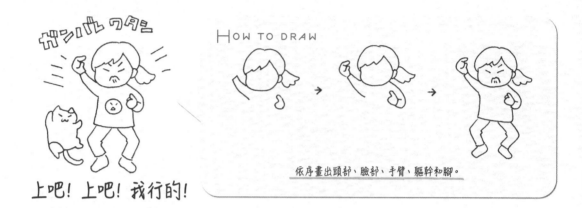

依序畫出頭部、臉部、手臂、軀幹和腳。

上吧!上吧!我行的!

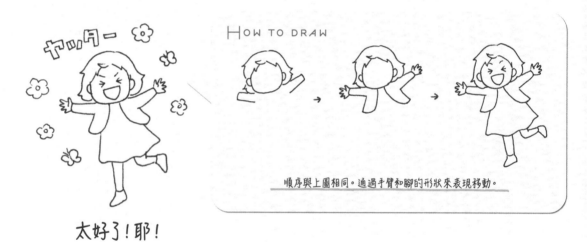

順序與上圖相同。通過手臂和腳的形狀來表現移動。

太好了!耶!

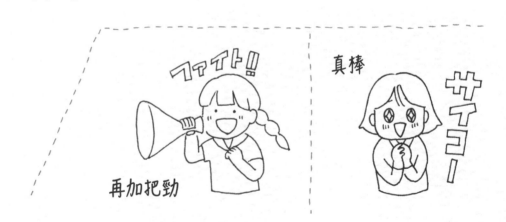

再加把勁　　　　　　　　真棒

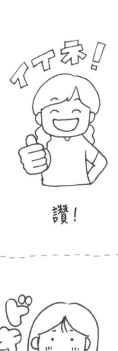

讚！

驚訝！

緊張

心跳加速

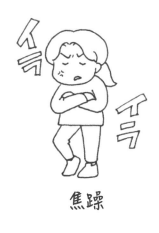

焦躁

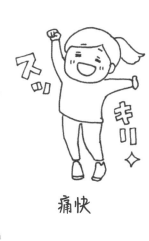

痛快

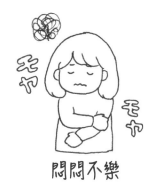

悶悶不樂

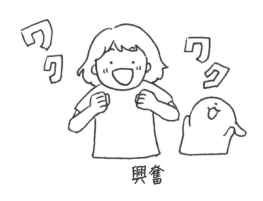

興奮

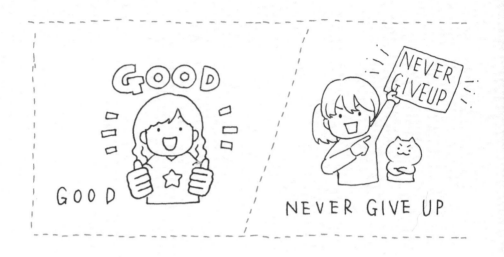

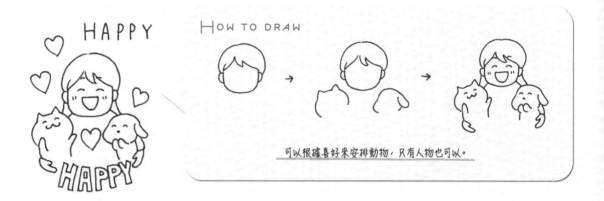

HOW TO DRAW

可以根據喜好來安排動物，只有人物也可以。

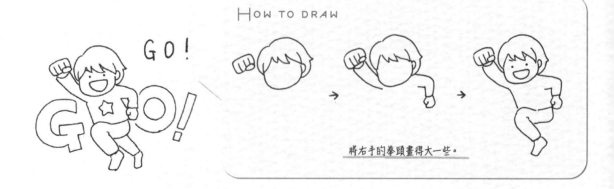

HOW TO DRAW

將右手的拳頭畫得大一些。

插畫＋文字　羅馬字

GOOD, NEVER GIVE UP, HAPPY, GO!, ENJOY, DON'T WORRY, WOW!!, KEEP ON SMILING, HOLIDAY!, NEXT!

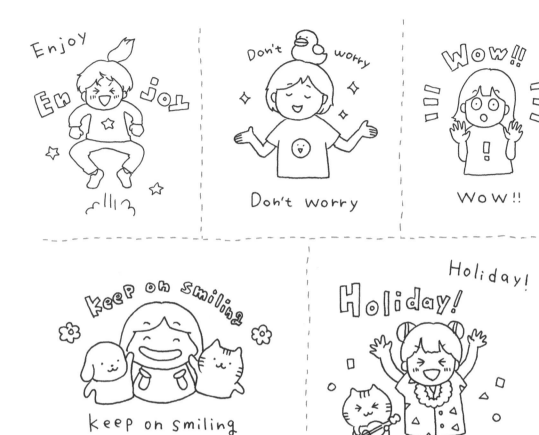

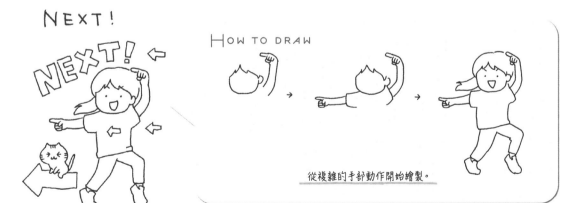

從複雜的手部動作開始繪製。

數字

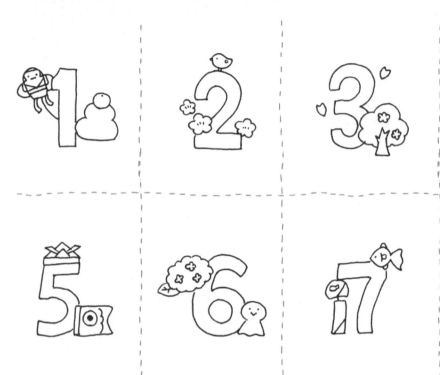

CHAPTER 2

以插圖形式呈現
季節和活動

插畫日記 範例 2

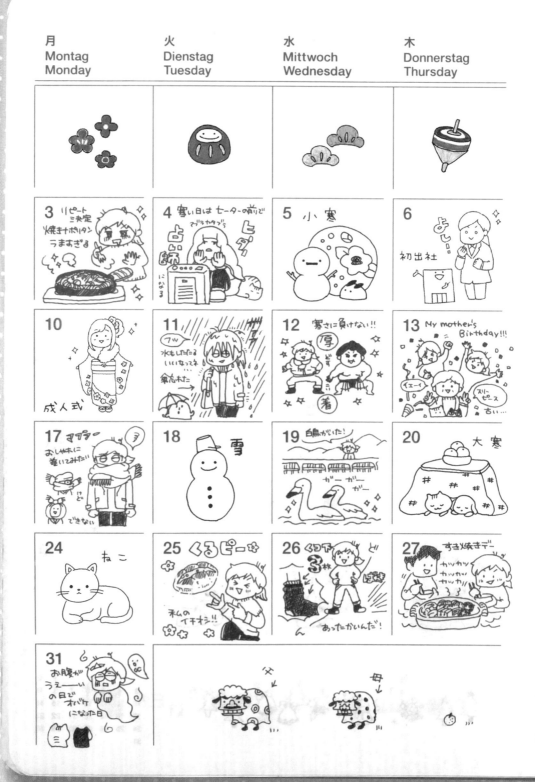

在繪製完精緻插畫的隔天，可以輕鬆地畫幅簡單的，
以建立起繪畫的節奏感。

金 Freitag Friday	土 Samstag Saturday	日 Sonntag Sunday
ハロー熙	1 ハロー熙 2022年よ 元日	2 おせち
7 七草粥	8 腕時計を修理した! 生活迷子!!	9 チヨレギサラダ
14 寝言で悪霊退散 zzz	15 小正月 小豆粥	16 さっぱりー!! 久々の運動で豆から湯気でる
21 土地元の温泉へ入浴に 貸切りだった!	22 ポリ マスクかぶれた かいかい ポリ	23 今1番気に入ってる 服なよ! もはやコレしか着てない!!
28 玄米! 食べべ	29 ひま	30 キムチ鍋

1
JANUAR
2022

兄　お兄ちゃんまって!!　妹

2						
	1	2	3	4	5	6
7	8	9	10	11	12	13
14	15	16	17	18	19	20
21	22	23	24	25	26	27
28						

1月

這是為了祈求一年的好運
而舉辦各種傳統活動的月份，
讓我們以清新的心情來寫日記吧。

烤年糕

年糕湯

HOW TO DRAW

在碗的頂部畫一個橢圓，這樣就可以看到裡面有什麼。

日式年菜

HOW TO DRAW

從側面描繪會給人一種豪華的感覺。

鏡餅

HOW TO DRAW

從底部開始繪製，更容易保持平衡。

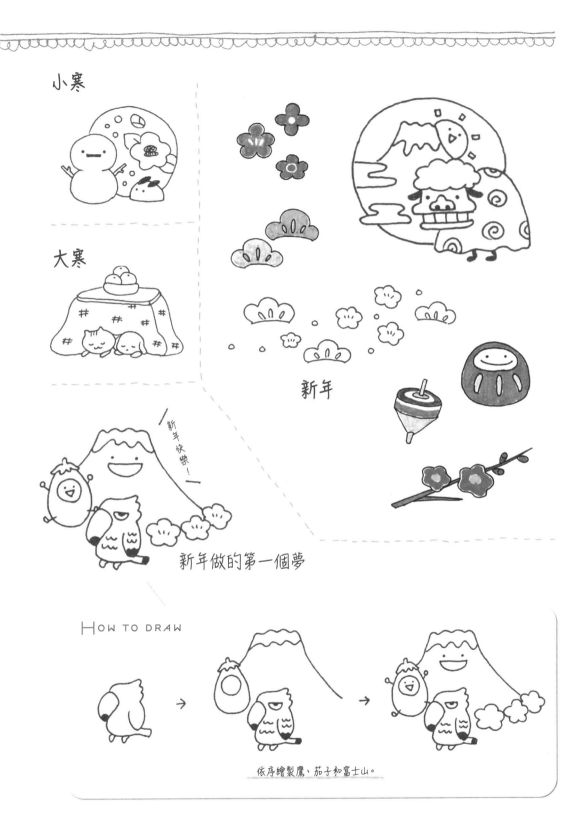

小寒

大寒

新年

新年快樂！

新年做的第一個夢

HOW TO DRAW

→　→

依序繪製鷹、茄子和富士山。

1月

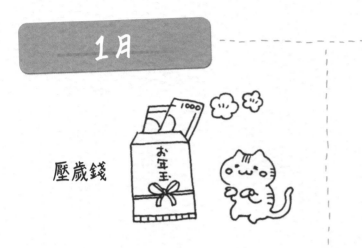

壓歲錢

門松

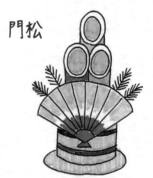

賀年卡

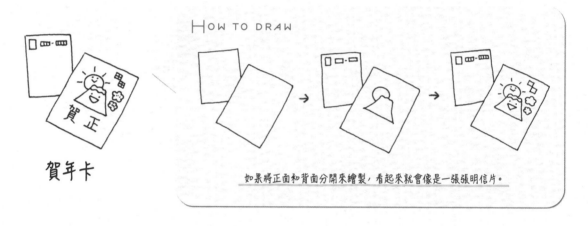

HOW TO DRAW

如果將正面和背面分開來繪製，看起來就會像是一張張明信片。

七草粥

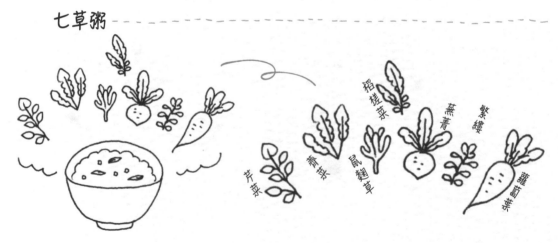

芹菜 薺菜 鼠麴草 稻槎菜 蕪菁 繁縷 蘿蔔

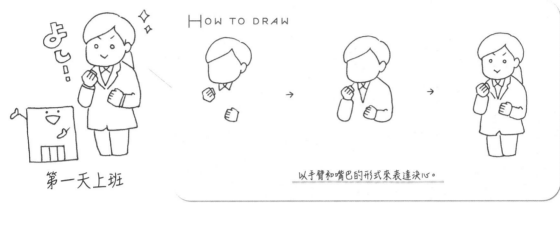

第一天上班

HOW TO DRAW

以手臂和嘴巴的形式來表達決心。

紅豆粥

HOW TO DRAW

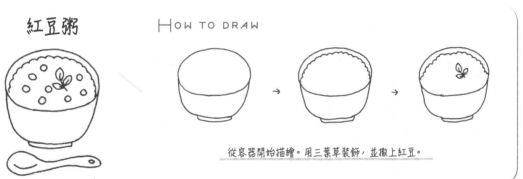

從容器開始描繪。用三葉草裝飾,並撒上紅豆。

小正月

寒冬的慰問

成人禮

VARIATION 生肖

可用於新年卡片上。

　如果可以畫出自己的生肖，就可以將它用在許多地方。

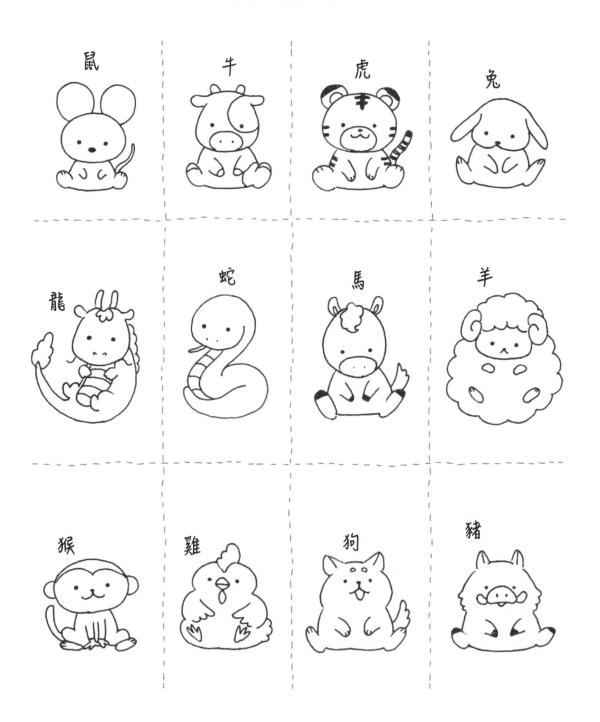

兔

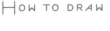

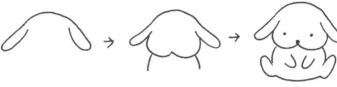

頭和身體一樣大的話，看起來就會很可愛。

龍

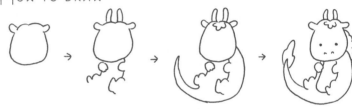

訣竅是用圓弧慢慢畫出背部到尾巴的輪廓。

蛇

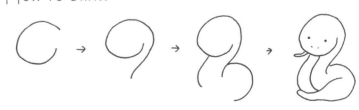

身體的形狀很難畫，所以要透過線條一點一點連接起來。

2月

有節分、初午等活動，
但對很多人來說最重要的是——情人節。
用最接近春天的氣味來描繪。

三寒四溫

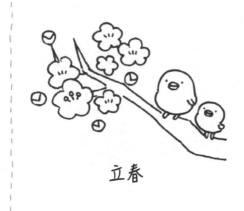

立春

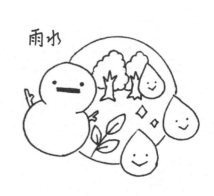

雨水

HOW TO DRAW

惠方卷

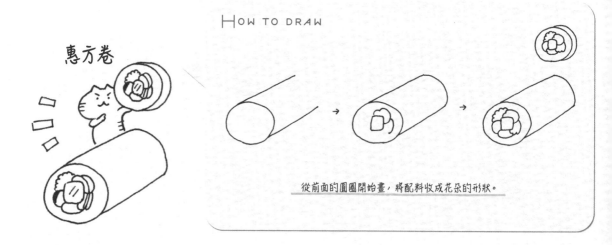

從前面的圓圈開始畫，將配料收成花朵的形狀。

節分

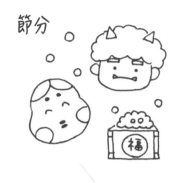

山菜

針供養

HOW TO DRAW

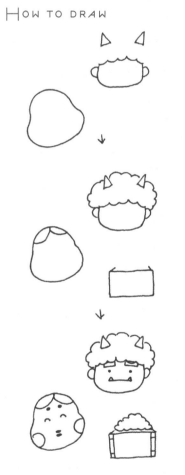

初午

柊鰯　　　　鬼

無論是魔鬼或是面具，都要從輪廓開始畫，
再畫臉部。

2月

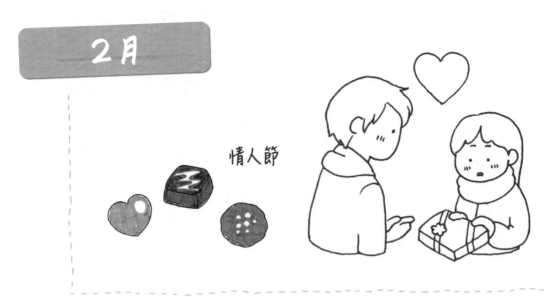

情人節

情人節巧克力

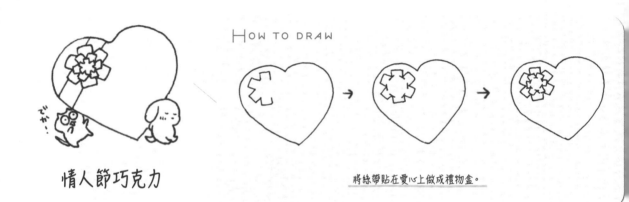

HOW TO DRAW

將緞帶貼在愛心上做成禮物盒。

伊予柑

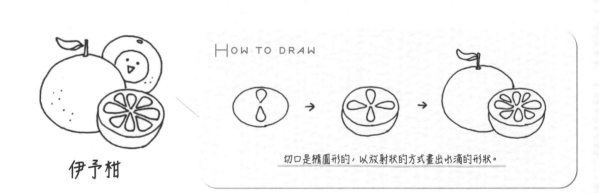

HOW TO DRAW

切口是橢圓形的，以放射狀的方式畫出水滴的形狀。

綠繡眼

樹鶯

HOW TO DRAW

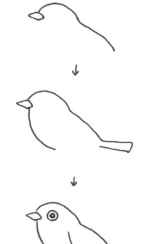

畫出輪廓、喙,再依序畫出
羽毛、眼睛和腳。

HOW TO DRAW

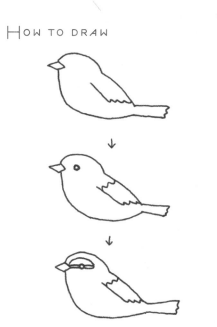

基本上和左邊一樣,但要注意羽毛和眼睛上的差異。

花粉

花粉大人

哈…啾…

春一番

3月

許多公司都將進入財務年末，
畢業季也到了，活動一大堆，
好好享受安排日程的樂趣吧。

桃花節

春分

驚蟄

高麗菜

HOW TO DRAW

將外側的葉子分成三片，形狀扭曲也沒關係。

蛤蜊

蕨菜

桃子

新鮮洋蔥

雲雀

HOW TO DRAW

關鍵是在頭上畫一撮稱為「冠羽」的羽毛。

鰆魚

HOW TO DRAW

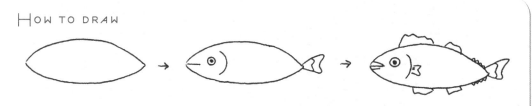

在細長的身體上畫出臉、尾巴和鰭，頂部和底部邊緣則畫上小鋸齒狀。

3月

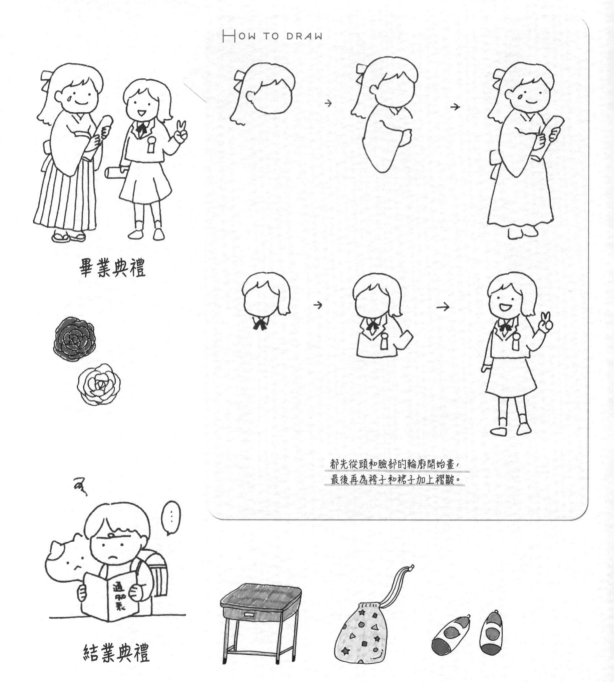

畢業典禮

結業典禮

HOW TO DRAW

都先從頭和臉部的輪廓開始畫，
最後再為褲子和裙子加上褶皺。

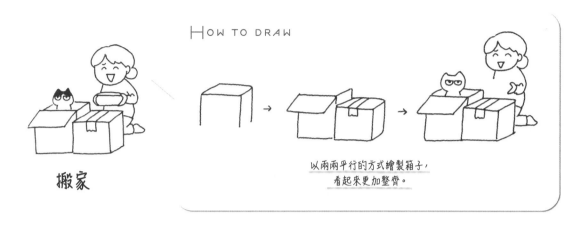

HOW TO DRAW

搬家

以兩兩平行的方式繪製箱子，
看起來更加整齊。

調職

升遷

異動

PC

昇進

牡丹餅

賞花

掃墓

插畫日記 範例 3

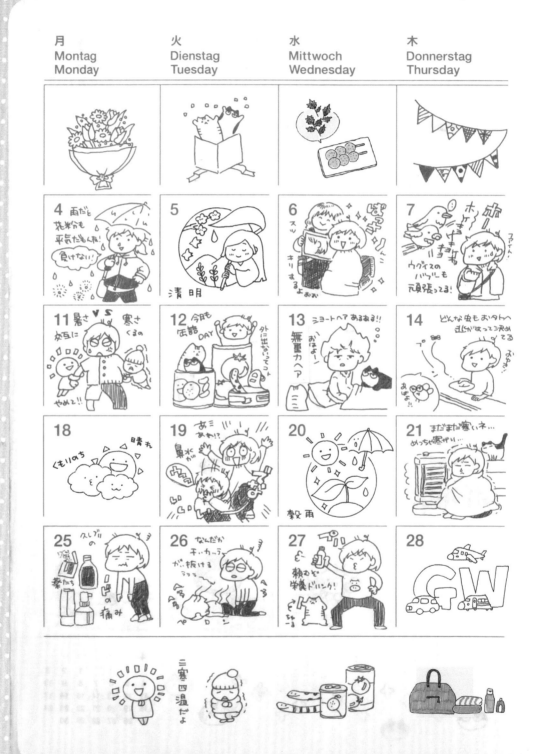

金 Freitag Friday	土 Samstag Saturday	日 Sonntag Sunday	**4** APRIL 2022
1　入社式	2　本気で あたためて ます 当たてて あたてで 来る	3　たんぽぽ	☆
8　なんか1日中 洗い物 してない か？ アライグマ なのか	9　花粉症 ぷるっ ぷるっ	10　コレ イイ 検討します 決められない財布 アレ イイ イイ	☆
15　インスタ ライブ すっかり モダイに 持ってかれたぞ たのしかったー	16　お初!!! 台湾ラーメン 意外とあっさり おいしかった!	17　イースター	☆
22　職場 体調 不良者 続出... 私元気	23　真夏に向けて エアコンを探しの 旅へ!! 色々あるんだねぇ...!!!	24	☆
29　3年ぶり!! 久しぶり 昭和の日　やっと会えた!!!!	30　ラベンダー 植えました!		☆

まだ花粉ネ〜　→スギ花粉　さて、いつに なることやら...

5

						1
2	3	4	5	6	7	8
9	10	11	12	13	14	15
16	17	18	19	20	21	22
23	24	25	26	27	28	29
30	31					

4月

財政年度的開始，不管在工作上還是生活上，
很多人都想重新開始。
讓我們以嶄新的心情來面對插圖日記吧。

清明

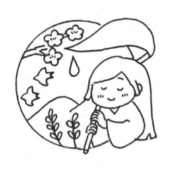

入職典禮

穀雨

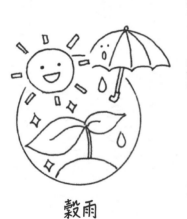

Hᴏᴡ ᴛᴏ ᴅʀᴀᴡ

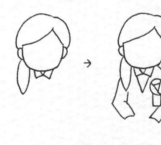

根據自己的風格來設定髮型和套裝。

開學典禮

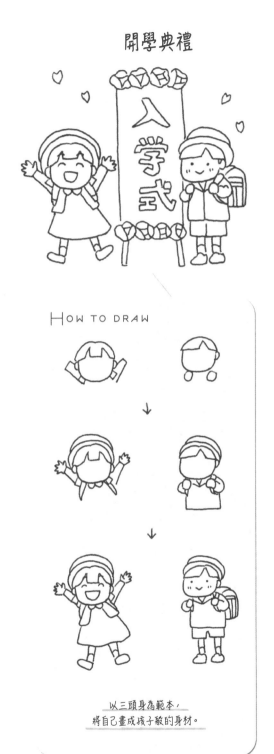

HOW TO DRAW

以三頭身為範本，
將自己畫成孩子般的身材。

復活節

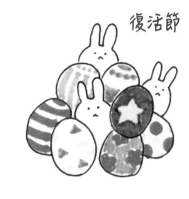

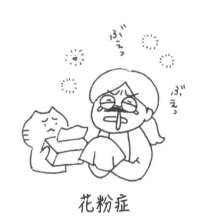

花粉症

新進員工

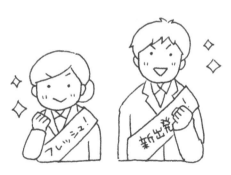

4月

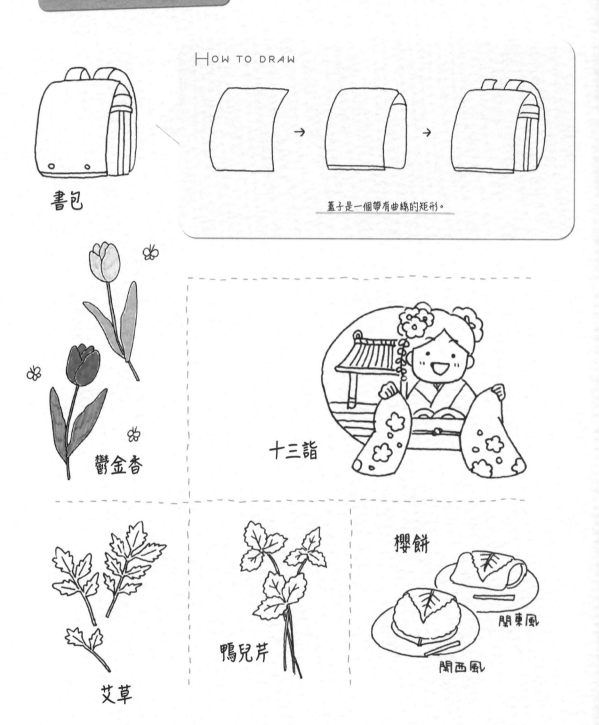

HOW TO DRAW

蓋子是一個帶有曲線的矩形。

書包

鬱金香

十三詣

艾草

鴨兒芹

櫻餅

關東風

關西風

鯛魚

螺

裙帶菜

燕子

八十八夜

草團子

Hᴏᴡ ᴛᴏ ᴅʀᴀᴡ

↓

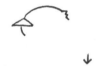

↓

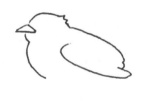

特點是細且分叉的尾巴。

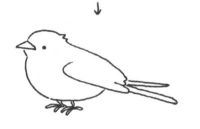

VARIATION 植物

可以畫下當天看到的花,來表達季節的變化。

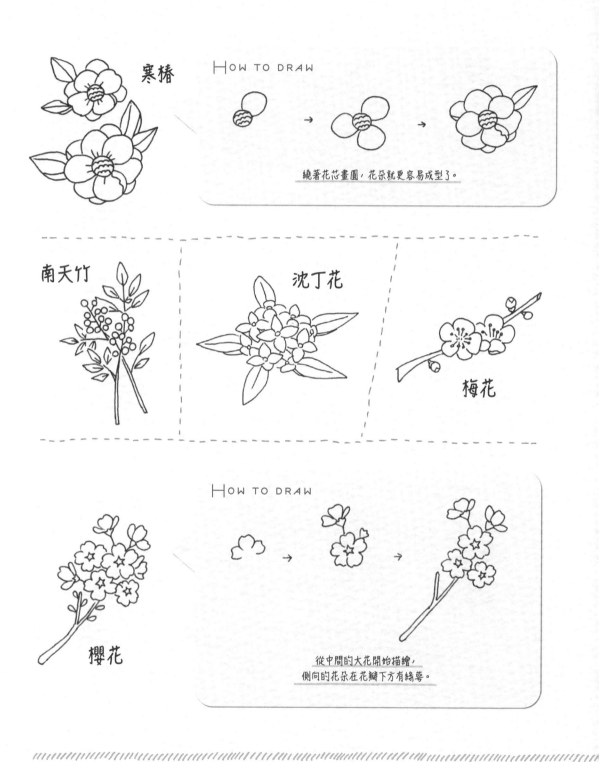

寒椿

HOW TO DRAW

繞著花芯畫圓,花朵就更容易成型了。

南天竹

沈丁花

梅花

HOW TO DRAW

櫻花

從中間的大花開始描繪,
側向的花朵在花瓣下方有綠萼。

油菜花

紫羅蘭

貓柳

杉菜

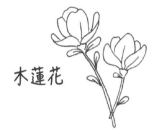
木蓮花

蒲公英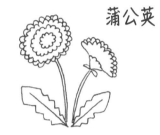

蓮華草

HOW TO DRAW

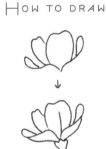
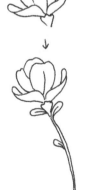

借助前方的大花瓣，
以維持平衡。

HOW TO DRAW

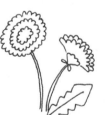

用波浪線畫出花的輪廓，
畫出蒲公英的風姿。

HOW TO DRAW

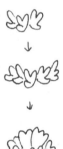

用不規則的小花瓣
創造出具層次感的圖像。

花草

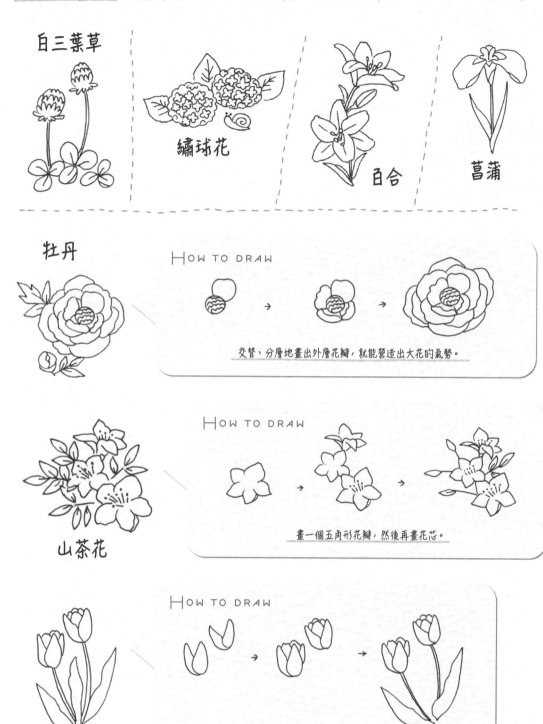

白三葉草

繡球花

白合

菖蒲

牡丹

HOW TO DRAW

交替、分層地畫出外層花瓣，就能營造出大花的氣勢。

山茶花

HOW TO DRAW

畫一個五角形花瓣，然後再畫花芯。

鬱金香

HOW TO DRAW

想像一下垂直交疊的小滴形花瓣。

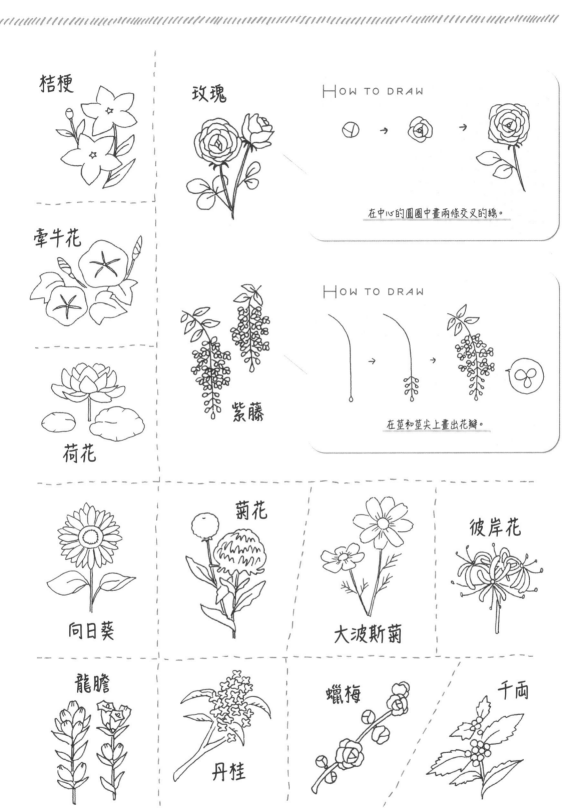

桔梗

玫瑰

HOW TO DRAW

在中心的圓圈中畫兩條交叉的線。

牽牛花

紫藤

HOW TO DRAW

在莖和莖尖上畫出花瓣。

荷花

向日葵

菊花

大波斯菊

彼岸花

龍膽

丹桂

蠟梅

千両

5月

初夏是旅遊旺季，
長假期間的活動和日程安排，
一定要用插圖記錄下來。

竹筍

立夏

小滿

竹筍飯

HOW TO DRAW

↓

↓

有意識地畫成
等邊三角形的輪廓

HOW TO DRAW

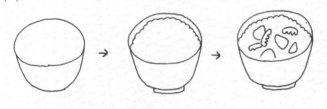

食材的大小和形狀是隨機的，也可以有些許的交疊。

鰹魚

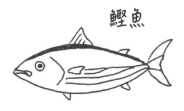

草莓大福

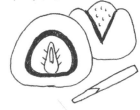

HOW TO DRAW

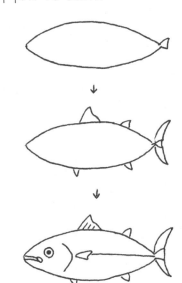

從紡錘形輪廓開始繪製。
特徵是腹部有水平條紋。

HOW TO DRAW

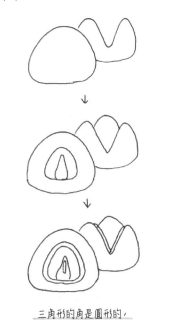

三角形的肉是圓形的，
豆泥則用黑色填滿。

草莓

青蛙

櫻桃

端午節

柏餅

HOW TO DRAW

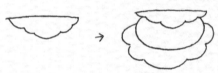

先畫上面的葉子，再畫下面的。

黃金週

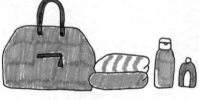

打包

炙燒鰹魚

蠶豆

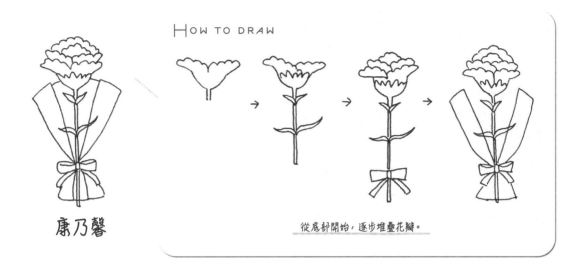

HOW TO DRAW

康乃馨

從底部開始，逐步堆疊花瓣。

母親節

潮間帶採貝

換季衣物

6月

仲夏前的一個月，入梅了、繡球花也開了。
季節變了，夏至。
好好觀察吧。

梅子

芒種

夏至

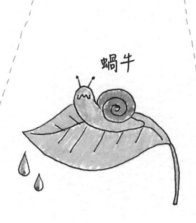

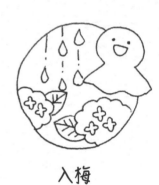

入梅

小夏*

蝸牛

香魚

※ 一種日本柑橘ヒュウガナツ的別稱。

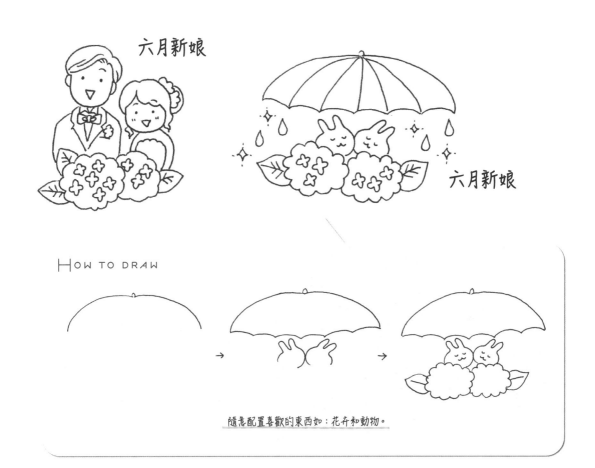

六月新娘

六月新娘

HOW TO DRAW

隨意配置喜歡的東西如：花卉和動物。

毛豆

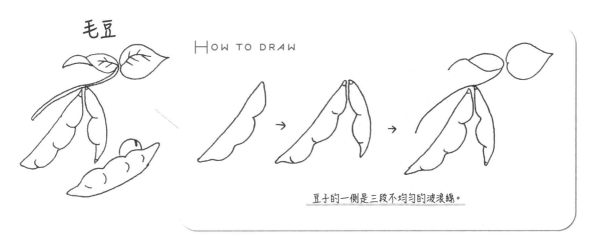

HOW TO DRAW

豆子的一側是三段不均勻的波浪線。

6月

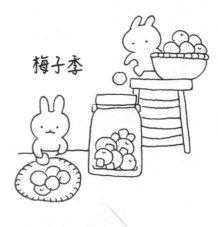

梅子李

五月雨

水無月*

爬山踏青

HOW TO DRAW

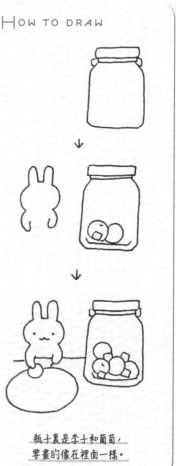

瓶子裏是李子和葡萄，
要畫的像在裡面一樣。

※ 一種蒸的和菓子。在京都，習慣在6月30日吃。

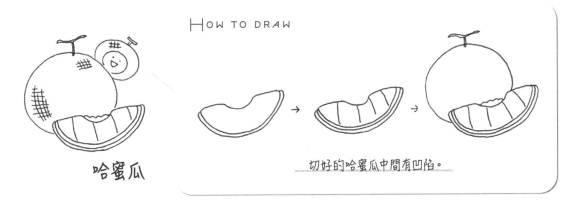

H o w t o d r a w

哈蜜瓜

切好的哈蜜瓜中間有凹陷。

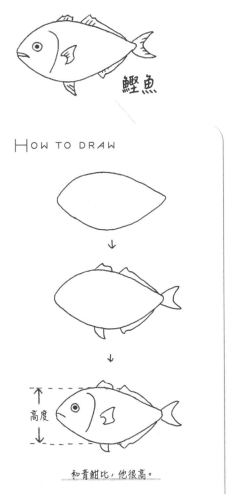

鰹魚

H o w t o d r a w

高度

和青鯒比，他很高。

抓螢火蟲

夏季獎金

插畫日記 範例 4

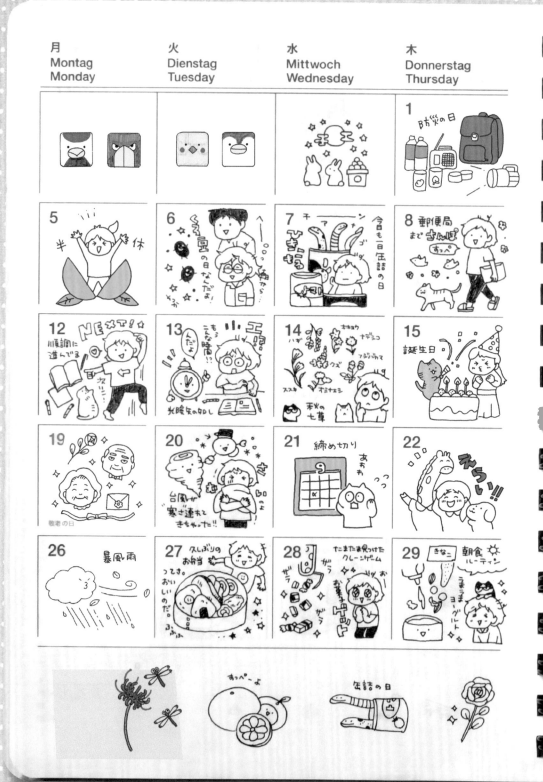

試著以小時候畫暑假插圖日記的心情來畫吧，
將 P.30 的天氣插圖都放進來。

金 Freitag Friday	土 Samstag Saturday	日 Sonntag Sunday	**9** SEPTEMBER 2022
2 ヨガ	3 大量のペンたち キレイに 収納	4 お墓参り	 中秋の名月 9/10 キレイだったよ～
9 重陽の節句	10 十五夜	11	 お茶と団子
16 水ギョーザ うまい 優勝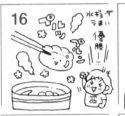	17 ピザで 大正解！ 食欲の秋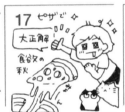	18 あ 回転寿司に…！ お寿司の妖精 お寿司ーズ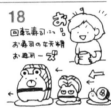	 ちょっと
23 秋分の日	24 今月2度目の 大好きな グループ フルーツ 世界一 すっぱい	25 新米	 ダイエット??
30 梨がおいしすぎ!!!			

"無事カエル" "お寿司ーズ"

10

						1	2
3	4	5	6	7	8	9	
10	11	12	13	14	15	16	
17	18	19	20	21	22	23	
24	25	26	27	28	29	30	
31							

7月

五個節氣祭典就從七夕開始，
在這個盛夏的月份，盡情地享受各種活動。
學校也開始放暑假了。

小暑

大暑

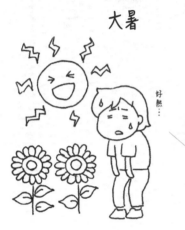

好熱…

HOW TO DRAW

 → →

重點是貓背和眉毛間的垂直皺紋。

鰻魚

大蒜

秋葵

西瓜

涼麵

玉米

中元節

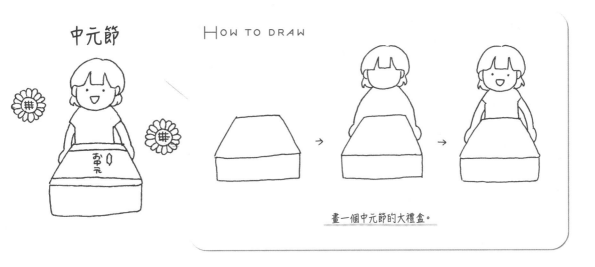

HOW TO DRAW

畫一個中元節的大禮盒。

餡蜜

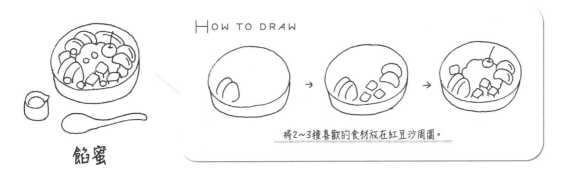

HOW TO DRAW

將2~3種喜歡的食材放在紅豆沙周圍。

牽牛花市集

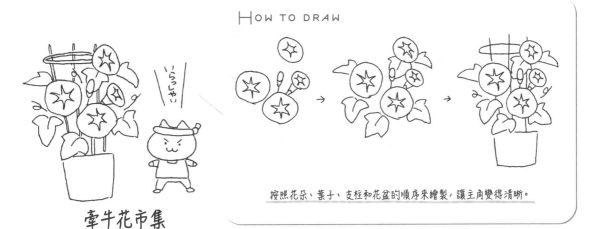

HOW TO DRAW

按照花朵、葉子、支柱和花盆的順序來繪製，讓主角變得清晰。

7月

暑中問候

煙火

蟬

消夏

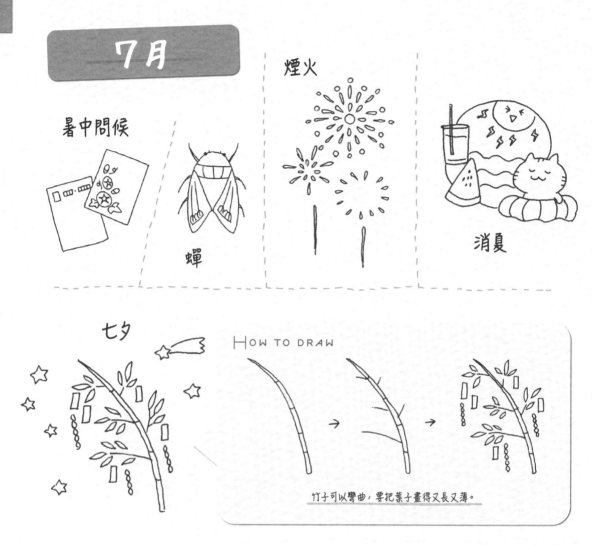

七夕

HOW TO DRAW

→ →

竹子可以彎曲，要把葉子畫得又長又薄。

海灘嬉戲

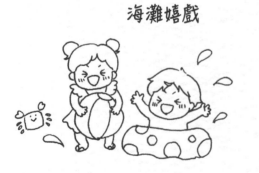

暑假

作業

H OW TO DRAW

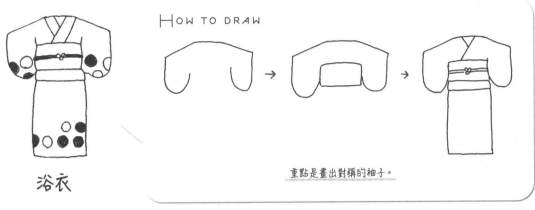

浴衣

重點是畫出對稱的袖子。

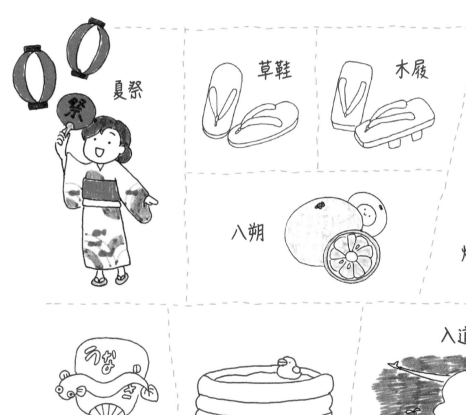

夏祭

草鞋

木屐

八朔

燈籠草市場

土用丑日

游泳池

入道雲

8月

煙花、暑假、返家和旅行。
雖然是個炎熱的季節，但戶外活動還是很多的。
一起將這些回憶記錄下來。

立秋

提燈

處暑

迎火

流水燈

攤位

茄子

精靈馬

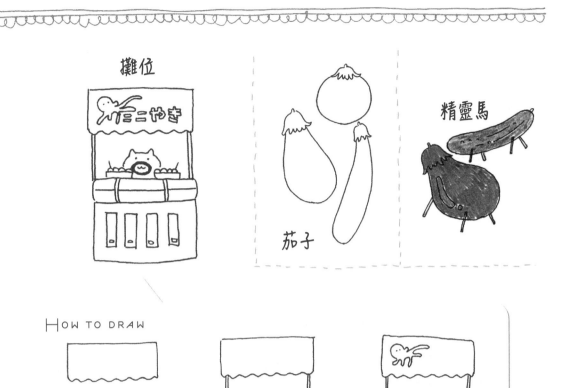

HOW TO DRAW

→ →

試著安排、佈置各種攤位。

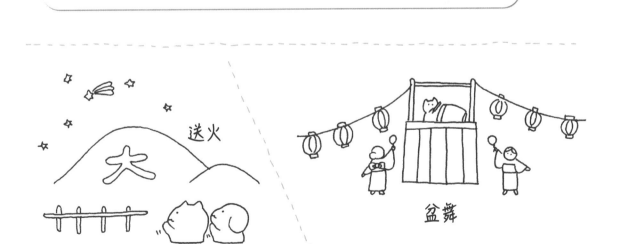

送火

盆舞

8月

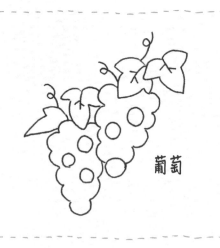

葡萄

青檸

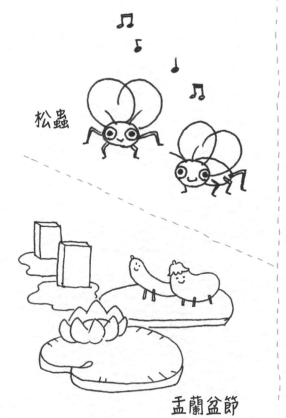

松蟲

孟蘭盆節

HOW TO DRAW

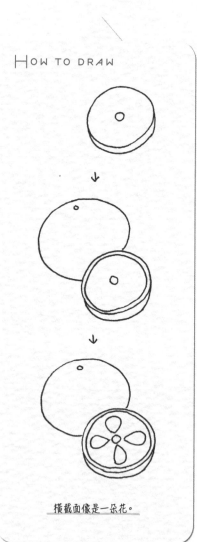

横截面像是一朵花。

高中棒球賽

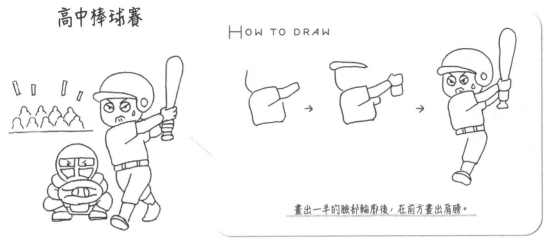

HOW TO DRAW

畫出一半的臉部輪廓後，在前方畫出肩膀。

掃墓

殘暑問候

返鄉

爺爺奶奶

9月

雖然炎熱依舊,但是個可以感受到
季節過渡的月份。
讓我們用插圖來表達各種秋天的跡象吧!

白露

重陽節

秋分

芋頭

鮑魚

十五夜

兔子

Ｈow to draw

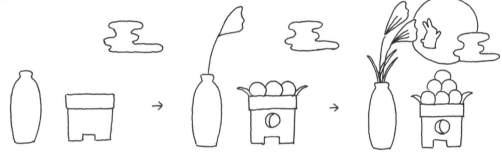

這是三項物品的組合，只選擇其中一個來畫也可以。

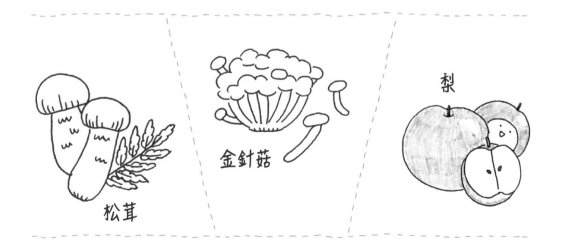

松茸

金針菇

梨

9月

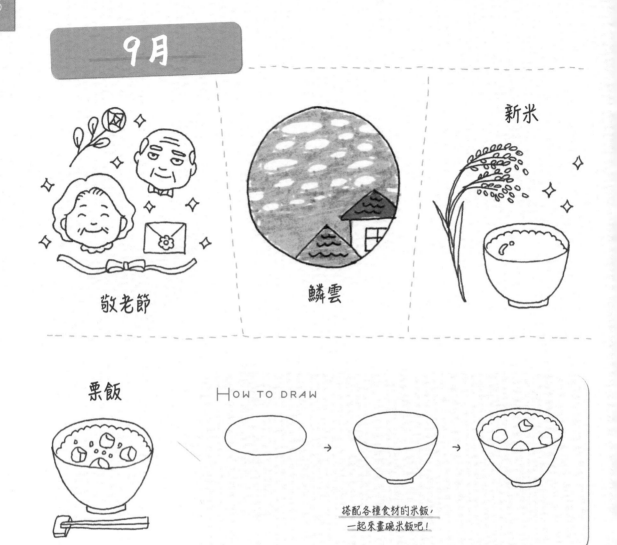

敬老節

鱗雲

新米

栗飯

How to draw

搭配各種食材的米飯，
一起來畫碗米飯吧！

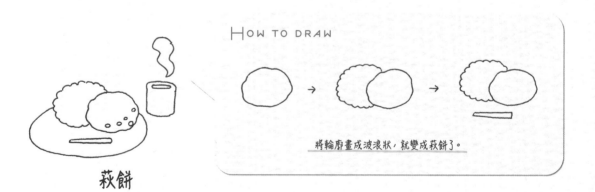

How to draw

將輪廓畫成波浪狀，就變成萩餅了。

萩餅

秋季七草

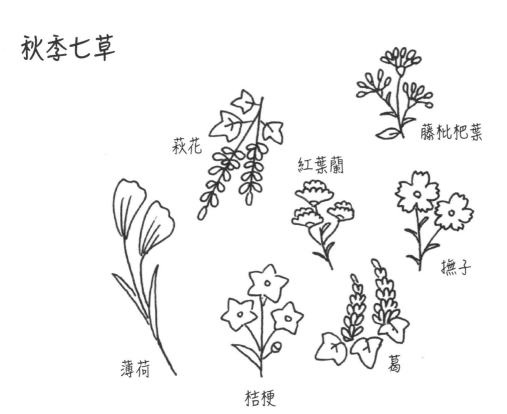

藤枇杷葉

萩花

紅葉蘭

撫子

薄荷

桔梗

葛

秋分前後

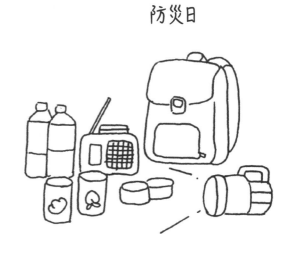

防災日

敬老節、鱗雲、新米、栗飯、萩餅、秋季七草（薄荷、萩花、桔梗、紅葉蘭、葛、藤枇杷葉、撫子）、秋分前後、防災日

插畫日記 範例 5

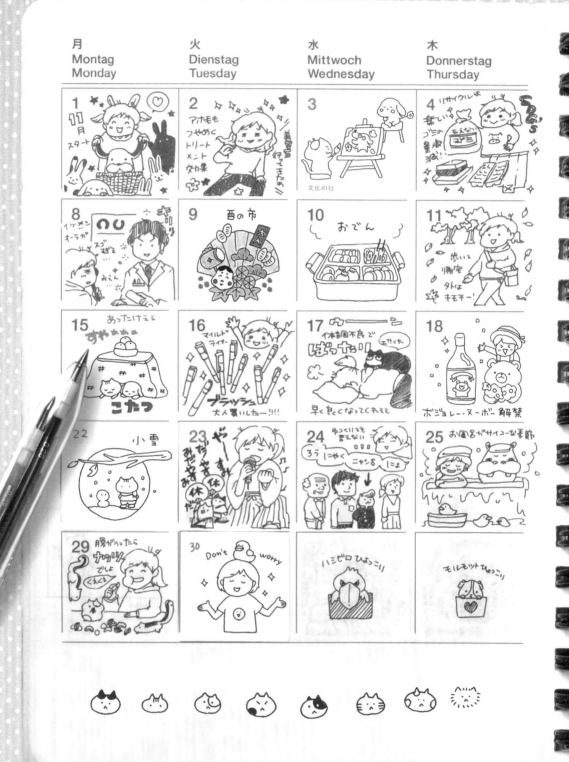

習慣後，就可以改用彩色圓珠筆和彩色筆來畫畫了。
有時間的話，還可以在框框外添加各式插圖，讓頁面變得更加有趣。

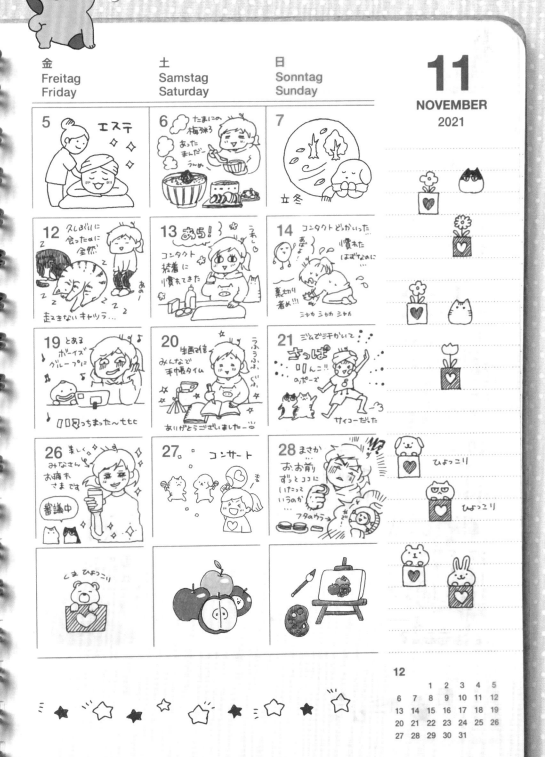

10月

氣候會令人耳目一新，花時間待在戶外
是個好主意；但也是個能在室內度過的有趣季節。
找時間做自己。

萬聖節

寒露

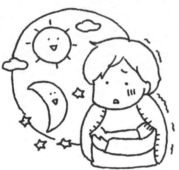

HOW TO DRAW

先畫下臂，再畫上臂。

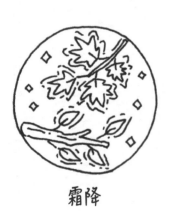

霜降

鯖魚

秋刀魚

鮭魚

惠比壽講

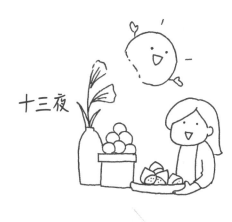

十三夜

秋夜漫長

How to draw

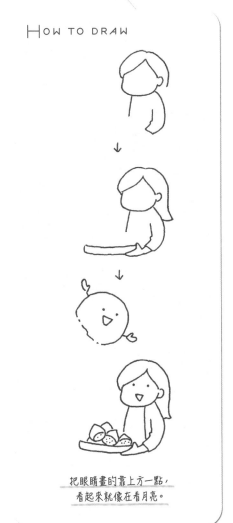

把眼睛畫的靠上方一點，
看起來就像在看月亮。

落葉

10月

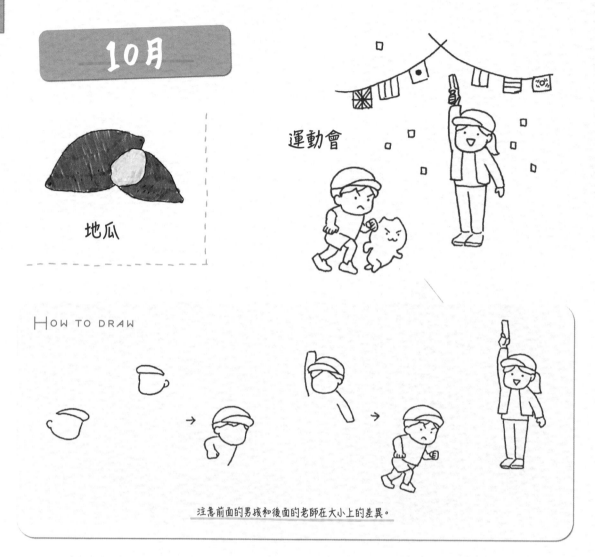

地瓜

運動會

HOW TO DRAW

注意前面的男孩和後面的老師在大小上的差異。

栗子

柿子

雁

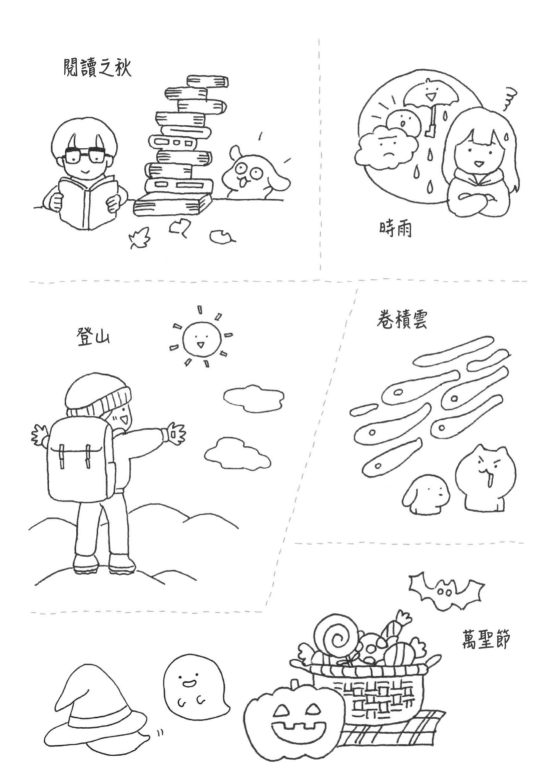

閱讀之秋

時雨

登山

卷積雲

萬聖節

11月

一年只剩下兩個月。
無論是公事還是私事，有尚未完成的嗎？
讓我們透過插畫日記來回顧一下吧！

立冬

小雪

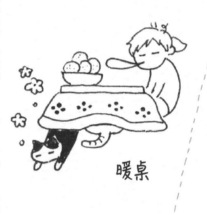

暖桌

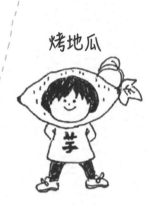

烤地瓜

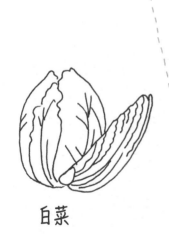

白菜

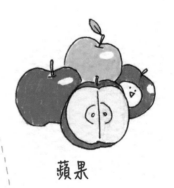

蘋果

蓮藕

立冬、小雪、暖桌、烤地瓜、白菜、蘋果、蓮藕、七五三、千歲糖、酉市、松果

七五三　　千歲糖　　　　　　　酉市

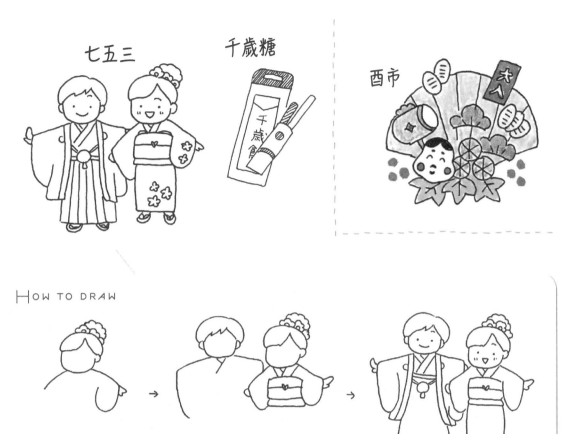

HOW TO DRAW

從前面那個人開始畫。臉的大小是一樣的。

松果

HOW TO DRAW

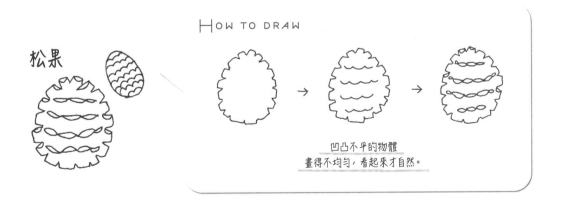

凹凸不平的物體
畫得不均勻，看起來才自然。

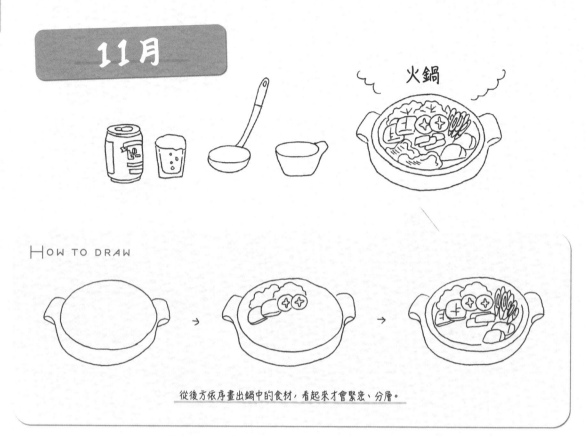

11月

火鍋

HOW TO DRAW

從後方依序畫出鍋中的食材,看起來才會緊湊、分層。

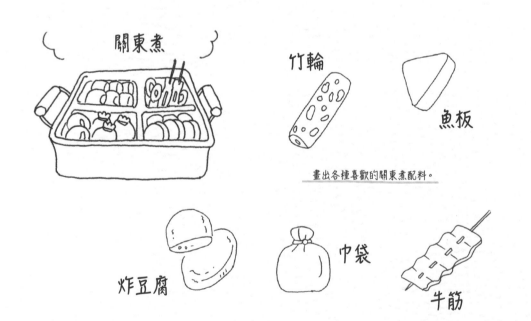

關東煮

竹輪

魚板

畫出各種喜歡的關東煮配料。

炸豆腐

巾袋

牛筋

文化節

藝術之秋

音樂祭

波爾多初釀解禁

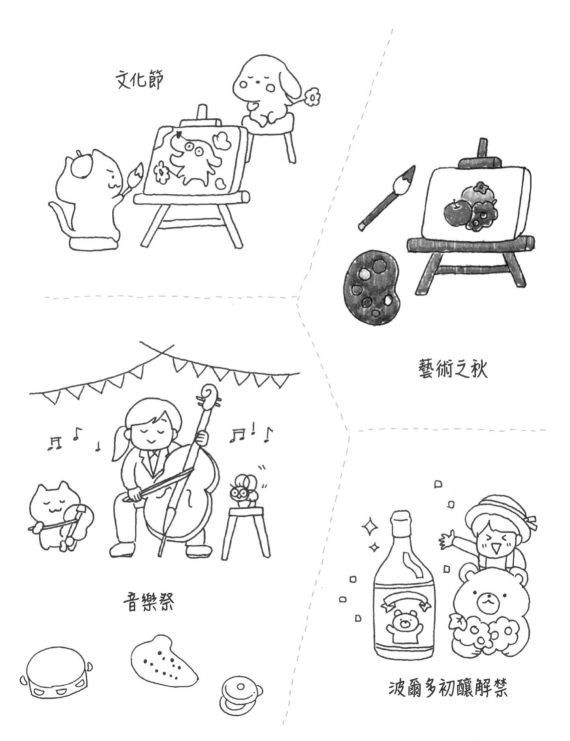

12月

聚焦於聖誕節和跨年兩大活動。
這是一年當中最後的紀錄時段，
希望可以完成插畫日記，漂亮地結束這一年。

冬至

大雪

歲之市

雪吊*

HOW TO DRAW

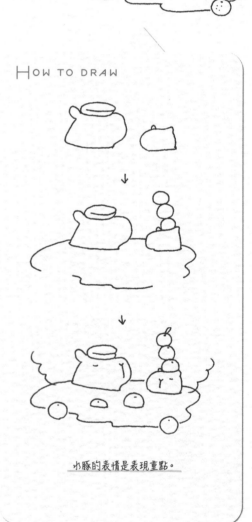

水豚的表情是表現重點。

*冬季時，為了防止樹枝因雪的重量而折斷，可用繩子或鐵絲將樹枝吊起來。

冬至、大雪、歲之市、雪吊、白蘿蔔、南瓜、河豚、煤掃、鮟鱇魚、金目鯛

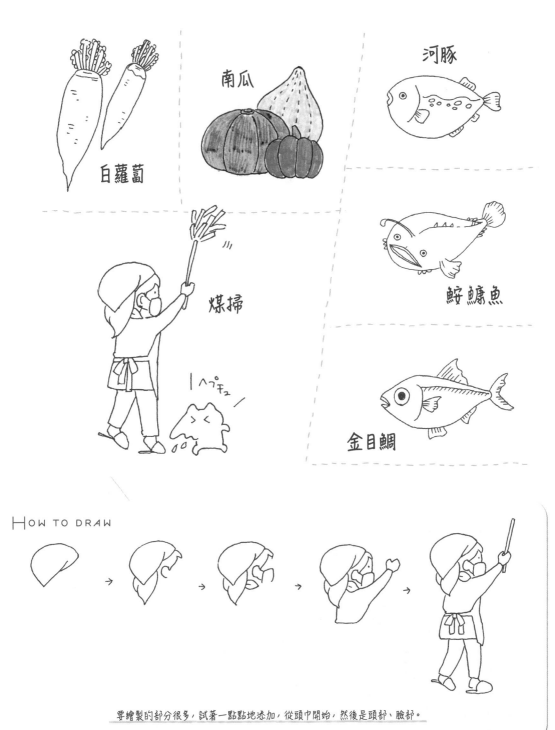

白蘿蔔

南瓜

河豚

煤掃

ヘプチュ

鮟鱇魚

金目鯛

HOW TO DRAW

要繪製的部分很多，試著一點點地添加，從頭巾開始，然後是頭部、臉部。

12月

聖誕樹

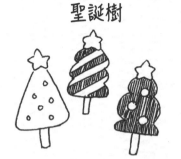

禮物

聖誕花環

聖誕節

HOW TO DRAW

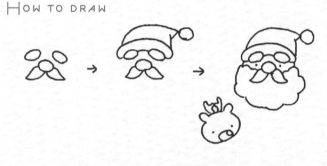

最後再畫鬍子，比較容易平衡整個外觀。

柚子

蜜柑

年終贈禮

聖誕樹、禮物、聖誕花環、聖誕節、柚子、蜜柑、年終贈禮、跨年麵、年終獎金、年終聚會、除夕

跨年麵

HOW TO DRAW

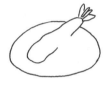

↓

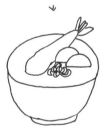

↓

在碗內依序畫出蝦子、魚板和青蔥。
最後，再畫出一根根的麵條。

年終獎金

年終聚會

除夕

VARIATION 特別的日子

週年紀念日、成人禮和葬禮都會降臨到每個人身上。
不要想太多,讓我們用插圖來表達吧。

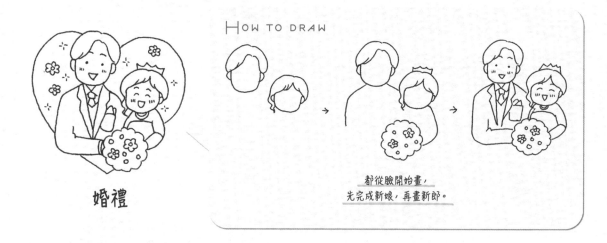

HOW TO DRAW

都從臉開始畫,
先完成新娘,再畫新郎。

婚禮

家庭會議

參觀課堂

喪禮

忌日

將上面的植物組合在一起,讓整個外觀呈菱形。

嬰兒第一次品嘗固體食物

家長教師會

HOW TO DRAW

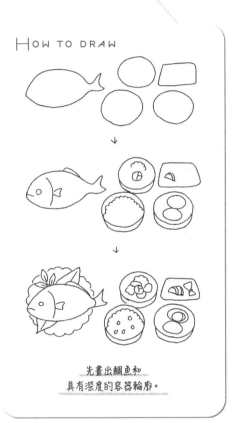

先畫出鯛魚和
具有深度的容器輪廓。

HOW TO DRAW

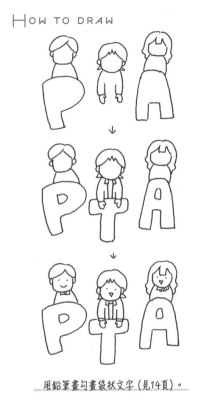

用鉛筆畫勾畫袋狀文字（見14頁）。

同學會

校慶

VARIATION 星座

說到星座時，不可或缺的必備圖案。
特別是你自己的星座圖案，更是會頻繁出現。如果能快速畫出來，將會很有用。

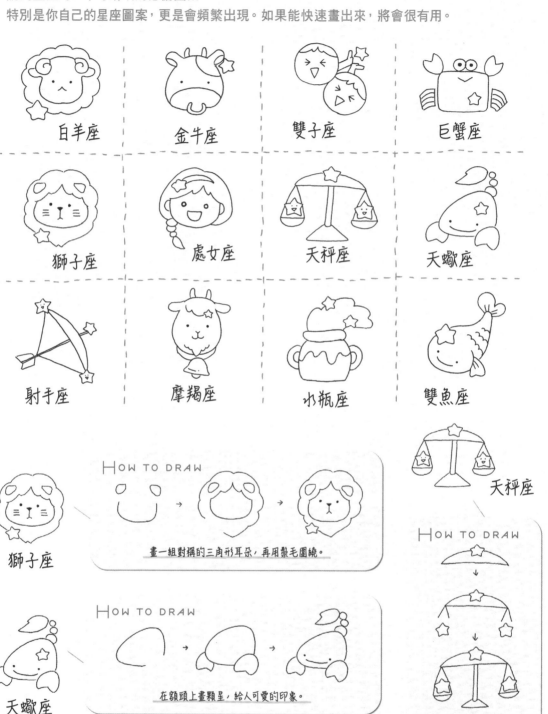

白羊座　金牛座　雙子座　巨蟹座

獅子座　處女座　天秤座　天蠍座

射手座　摩羯座　水瓶座　雙魚座

How to draw

獅子座

畫一組對稱的三角形耳朵，再用鬃毛圍繞。

How to draw

天蠍座

在額頭上畫顆星，給人可愛的印象。

天秤座

How to draw

還可以在星星上畫張臉。

CHAPTER 3

可用於插畫日記的素材集

插畫日記 範例 6

月 Montag Monday	火 Dienstag Tuesday	水 Mittwoch Wednesday	木 Donnerstag Thursday
モリフクロウ	パンダ	**1** なまけ者 眠すぎる…	**2**
6 ビーグル　柴犬	**7** おやつー	**8** 2匹のおいを ペシペシペシペシ中	**9** クラゲ　チンアナゴ
13 さんぽ	**14** カーリングに夢中!!!	**15** 今日は缶詰Day	**16** 今日も缶詰Day
20 あったかー! けど、なんだかムズムズ…	**21** セキセイインコ	**22** スーパー	**23** 動物園　天皇誕生日
27 妹の朝… 2匹とも顔の上で踊る… 妹 タイヘ゛ンわ…	**28** 2月終わり!? ぴやあああ——!!?	デブネコ	天使

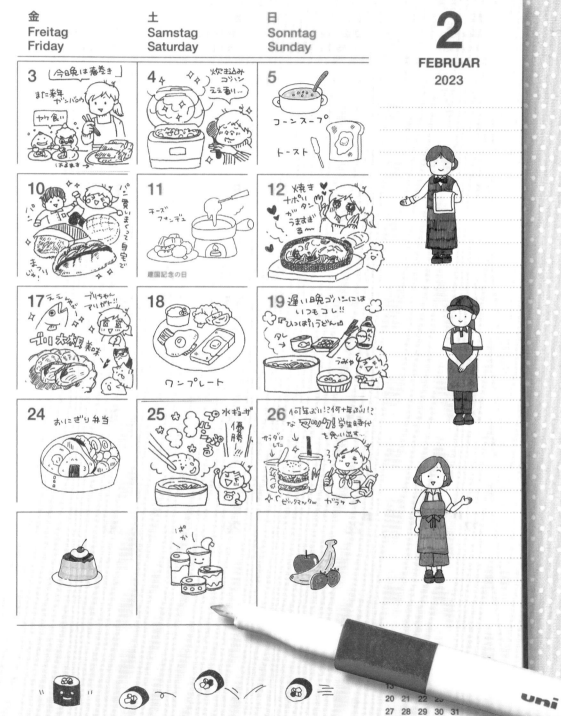

可愛的動物

從可愛的寵物到旅途中遇到的動物，
甚至是幻想動物。當你能生動地畫出時，
插畫日記的世界觀將大為擴展。

貓咪

貓

HOW TO DRAW

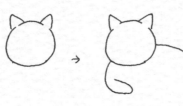

從鼻子開始，更容易平衡整個臉部。

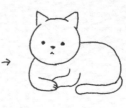

HOW TO DRAW

小貓

小耳朵，大眼睛。將雙腿畫短。

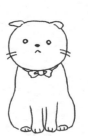

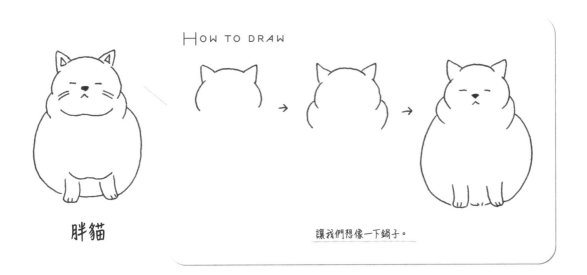

HOW TO DRAW

胖貓

讓我們想像一下鍋子。

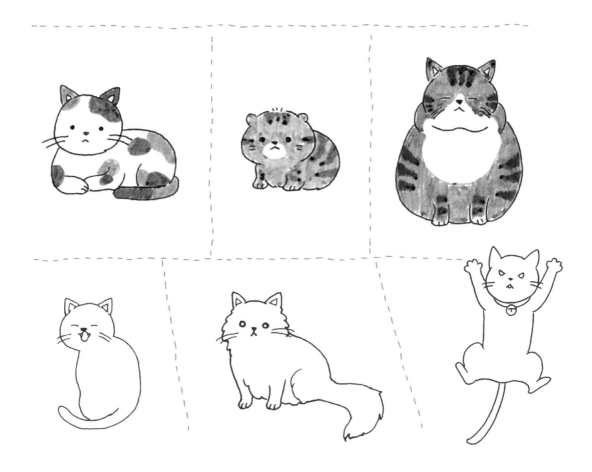

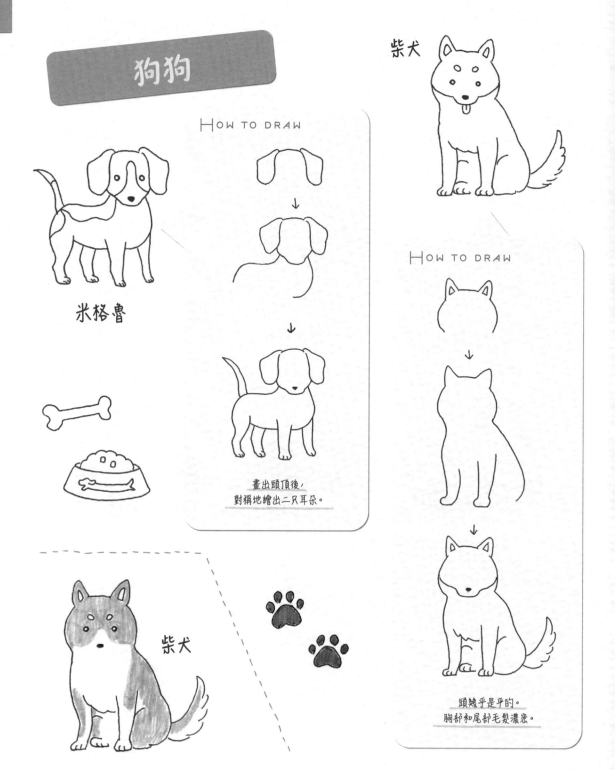

狗狗

柴犬

HOW TO DRAW

米格魯

畫出頭頂後，
對稱地繪出二只耳朵。

HOW TO DRAW

柴犬

頭幾乎是平的。
胸部和尾部毛髮濃密。

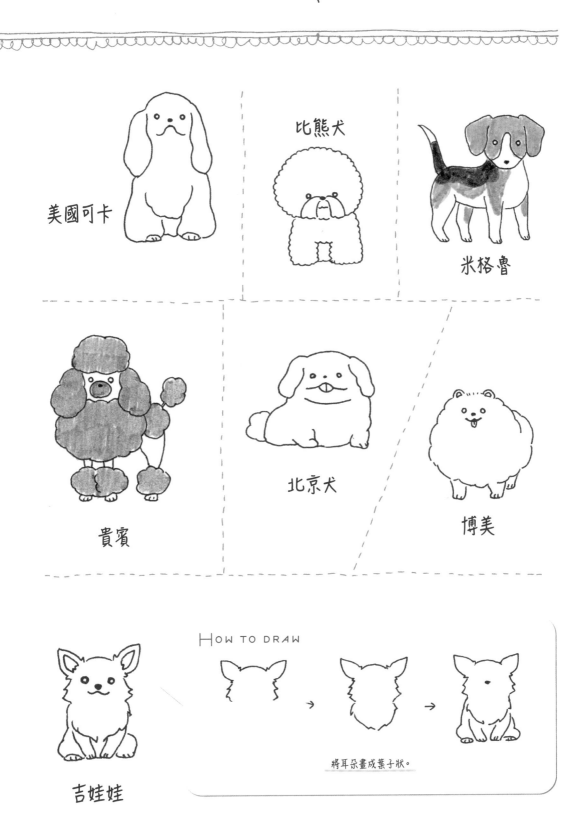

美國可卡

比熊犬

米格魯

貴賓

北京犬

博美

吉娃娃

HOW TO DRAW

將耳朵畫成葉子狀。

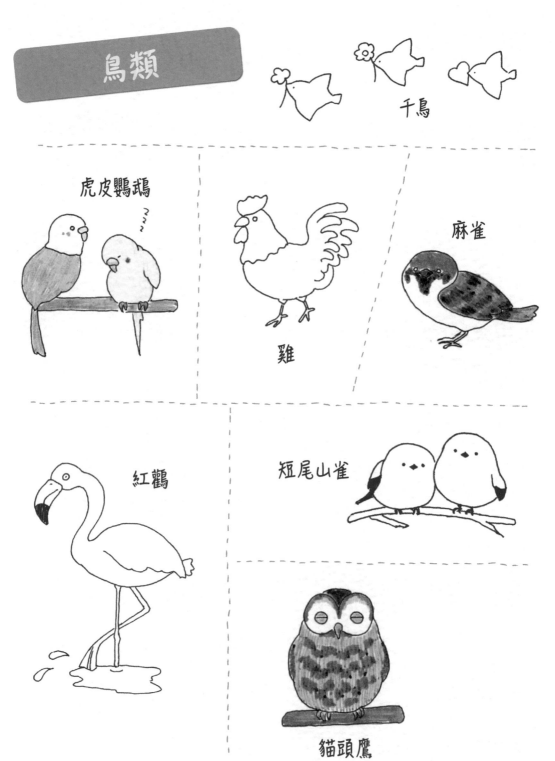

鳥類

千鳥

虎皮鸚鵡

雞

麻雀

紅鸛

短尾山雀

貓頭鷹

白頭鷹

HOW TO DRAW

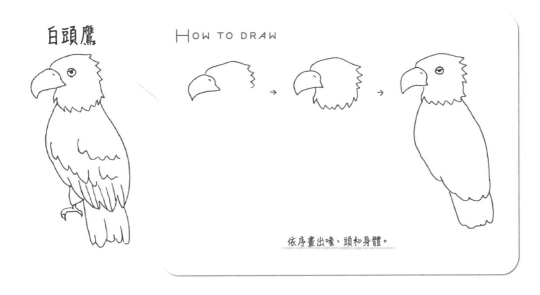

依序畫出喙、頭和身體。

鸚鵡

HOW TO DRAW

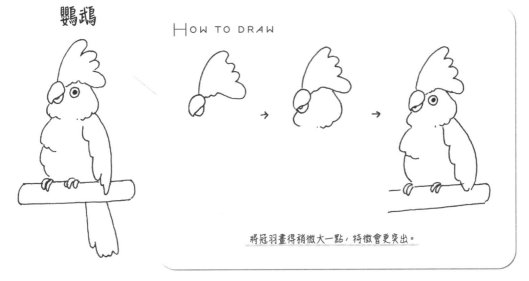

將冠羽畫得稍微大一點，特徵會更突出。

其他可愛的小鳥圖示

鶴

企鵝

巨嘴鳥

玄鳳鸚鵡

鯨頭鸛

動物園裡的動物

大象

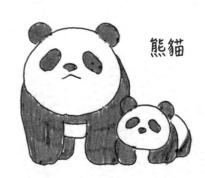

熊貓

How to draw

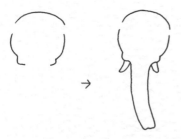 → 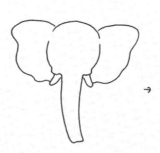 →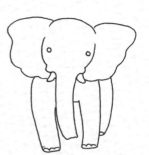

大小相同、左右對稱地繪製耳朵,看起來更像大象。

鱷魚

北極熊

長頸鹿

HOW TO DRAW

身體上的圖案是大小混合的。

河馬

小熊貓

HOW TO DRAW

不用畫嘴巴。眼睛在耳朵下面。

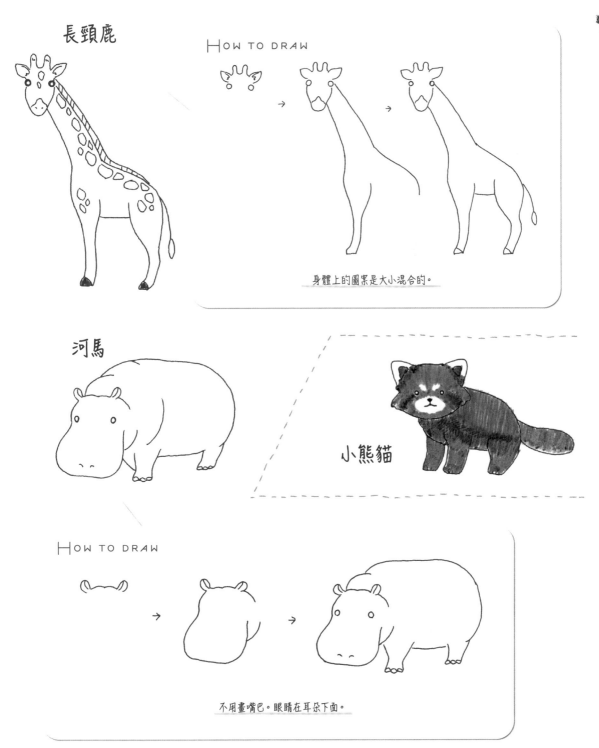

動物園裡的動物

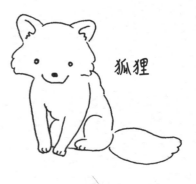

狐狸

狸貓

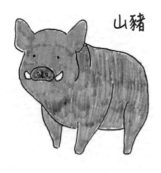

山豬

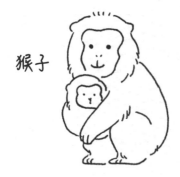

猴子

How to draw

↓

↓

狐狸的眼睛眯了起來，
如果想讓它變可愛，就把它畫成圓圈。

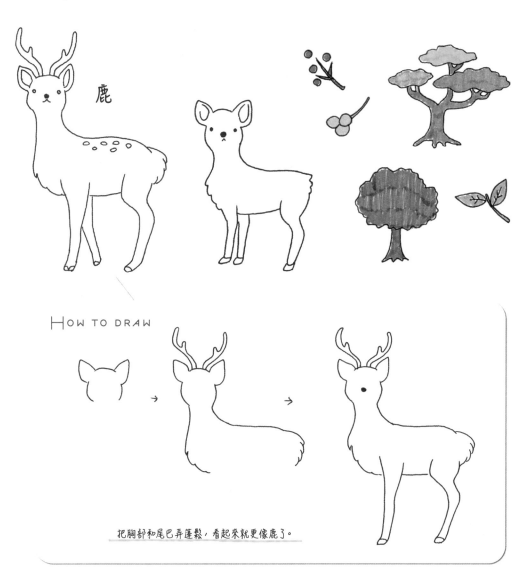

鹿

HOW TO DRAW

把胸部和尾巴弄蓬鬆，看起來就更像鹿了。

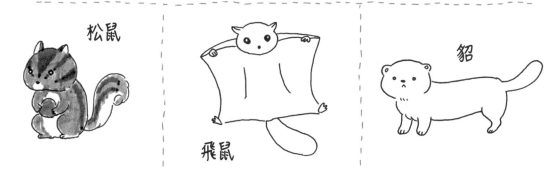

松鼠

飛鼠

貂

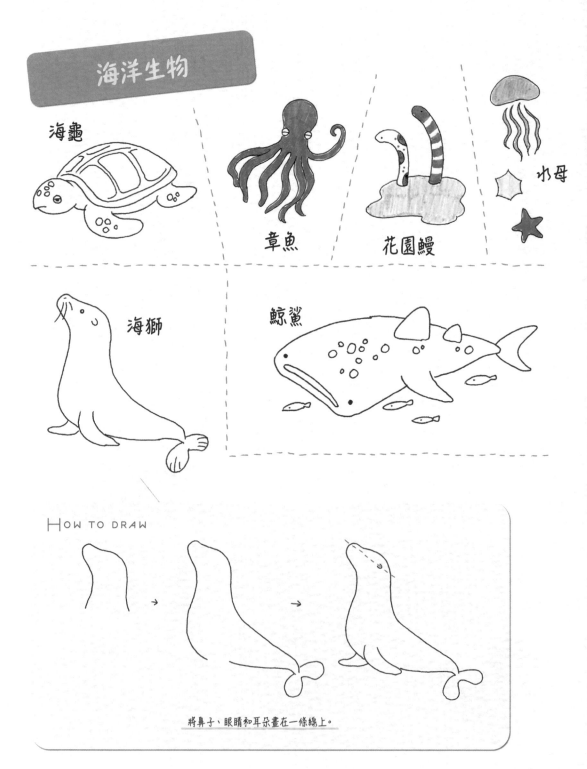

海洋生物

海龜

章魚

花園鰻

水母

海獅

鯨鯊

HOW TO DRAW

→ →

將鼻子、眼睛和耳朵畫在一條線上。

虎鯨

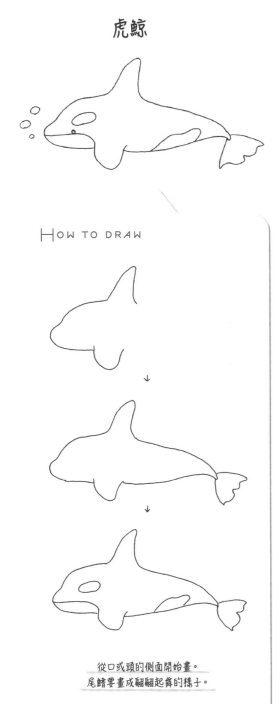

HOW TO DRAW

從口或頭的側面開始畫。
尾鰭要畫成翻翻起舞的樣子。

海豚

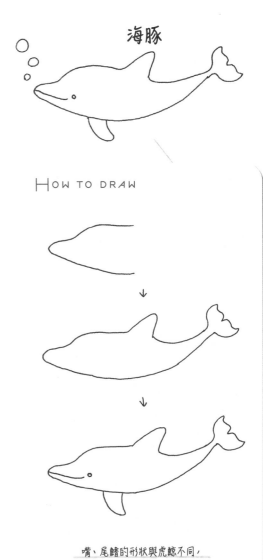

HOW TO DRAW

嘴、尾鰭的形狀與虎鯨不同，
要特別注意。

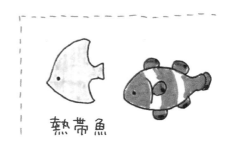

熱帶魚

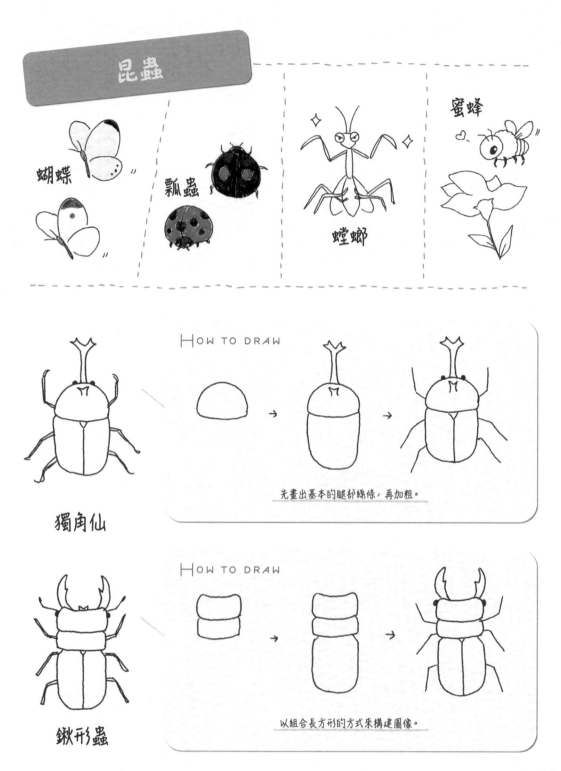

昆蟲

蝴蝶

瓢蟲

螳螂

蜜蜂

HOW TO DRAW

先畫出基本的腿部線條，再加粗。

獨角仙

HOW TO DRAW

以組合長方形的方式來構建圖像。

鍬形蟲

幻想生物

馬來貘

恐龍

天使

HOW TO DRAW

HOW TO DRAW

HOW TO DRAW

衣服和腳在頭的另一邊。
如果改變一下紙張的方向
會比較好畫。

如果要上色的話，
試著讓眼睛變成白色圓圈。

把頭畫大一點，
看起來更令人印象深刻。

133

食物和飲料

如果只畫這個主題，
這將是一本充滿原創性的插畫日記。
讓我們一起來捕捉繪畫的重點。

早餐

吐司

飯糰

早餐

玉米濃湯

水果

HOW TO DRAW

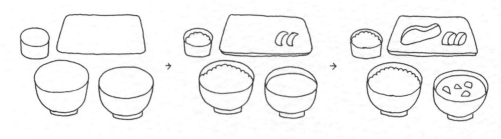

畫米飯、小菜組成的套餐時可從餐具開始畫起，並考慮整體的平衡。

穀物片

一盤餐

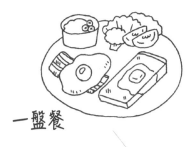

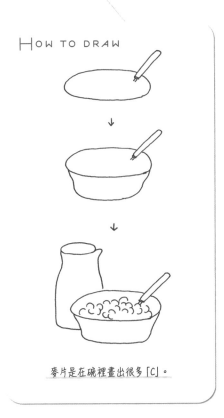

麥片是在碗裡畫出很多「C」。

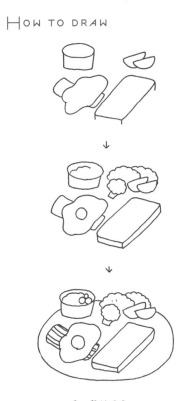

畫一盤料理時，
從食材開始畫可以使
畫面與盤子保持平衡。

牛奶

優格

便當

飯糰便當

Hᴏᴡ ᴛᴏ ᴅʀᴀᴡ

→

→

先畫出便當盒,然後從最前面的飯糰開始畫,
這樣可以確定主角的視覺效果。

炸蝦

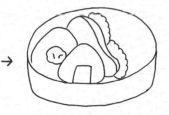

肉丸

章魚香腸

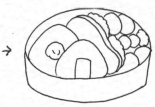

義大利麵

花形紅蘿蔔

炸雞塊

日の丸便當

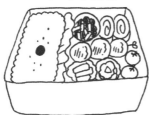

三明治便當

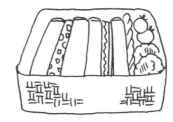

HOW TO DRAW

↓

↓

先畫出面積較大的米飯，
以維持整體平衡。

HOW TO DRAW

↓

↓

三明治的話，則先畫出麵包，
再畫出內餡，這樣會更協調。

點心

舒芙蕾

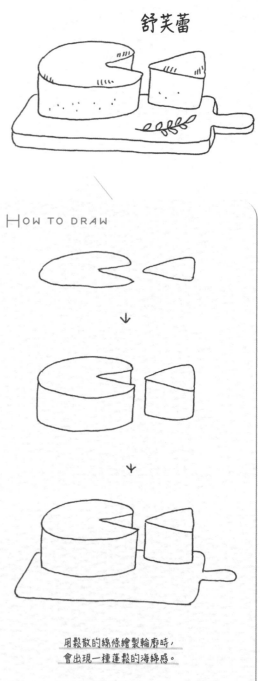

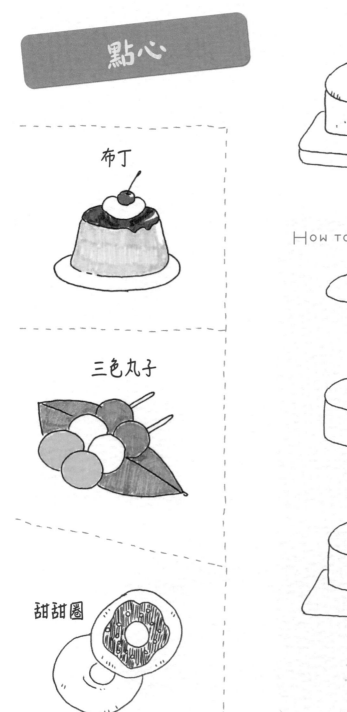

布丁

三色丸子

甜甜圈

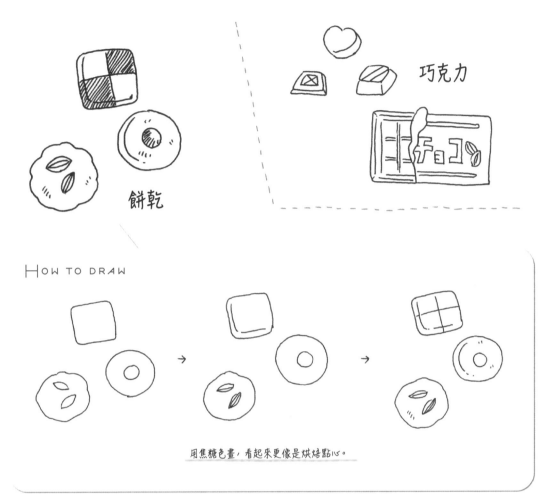

餅乾

巧克力

HOW TO DRAW

用焦糖色畫，看起來更像是烘焙點心。

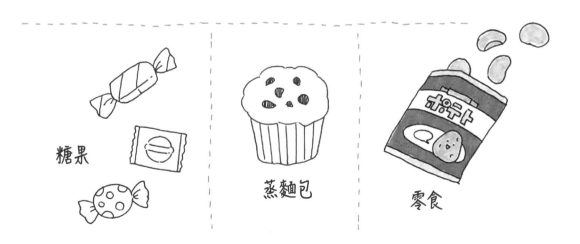

糖果

蒸麵包

零食

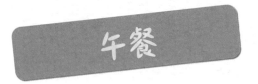
午餐

漢堡排便當

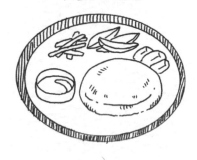

漢堡

Ｈᴏᴡ ᴛᴏ ᴅʀᴀᴡ

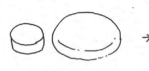 → →

畫盤上的食物時，要從最前面的開始畫，最後再畫盤子，這樣畫面會更協調。也可以用橢圓形模板來畫盤子。

拉麵

豬排

蕎麥麵

兒童套餐

蔬菜汁

咖哩飯

HOW TO DRAW

↓

HOW TO DRAW

↓

↓

食物應該從最前面開始畫起，
盡量讓每個部分有些重疊。

↓

通過波浪狀的線條來區分咖哩和米飯。

晚餐

烤牛肉

刀叉餐巾

葡萄酒

服務生

HOW TO DRAW

切好的肉片應該一片一片交錯繪製。

雞尾酒

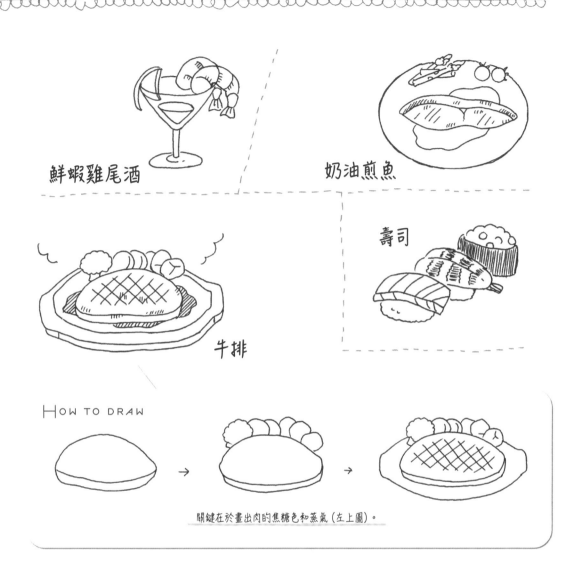

鮮蝦雞尾酒

奶油煎魚

壽司

牛排

HOW TO DRAW

關鍵在於畫出肉的焦糖色和蒸氣（左上圖）。

雞肉串

燒烤

起司鍋

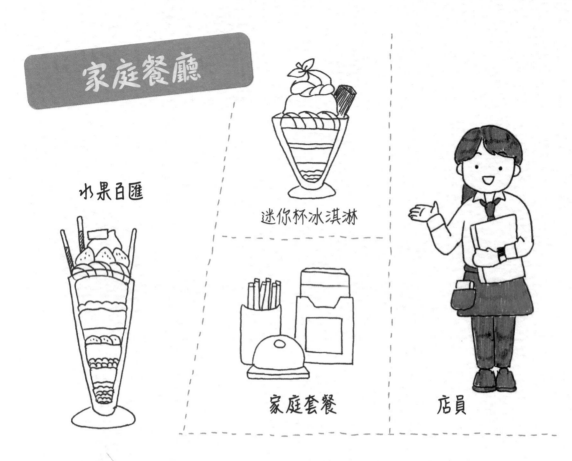

家庭餐廳

水果百匯

迷你杯冰淇淋

家庭套餐

店員

HOW TO DRAW

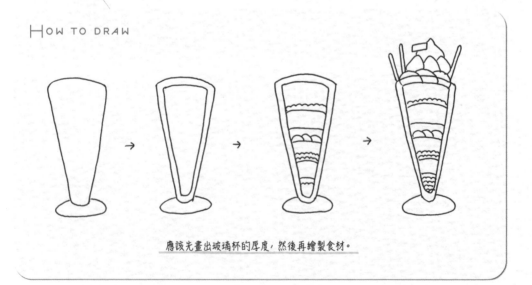

應該先畫出玻璃杯的厚度，然後再繪製食材。

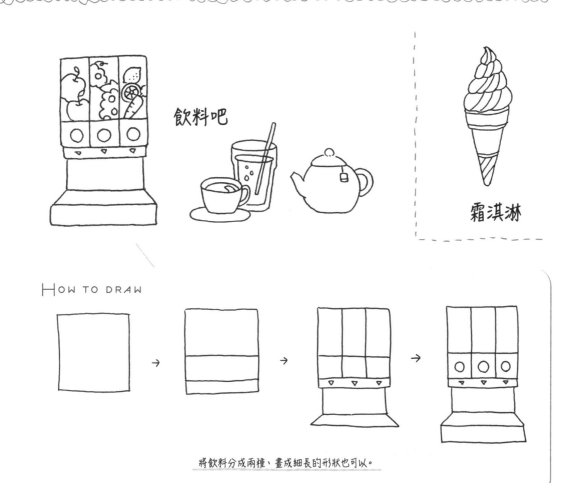

飲料吧

霜淇淋

HOW TO DRAW

將飲料分成兩種、畫成細長的形狀也可以。

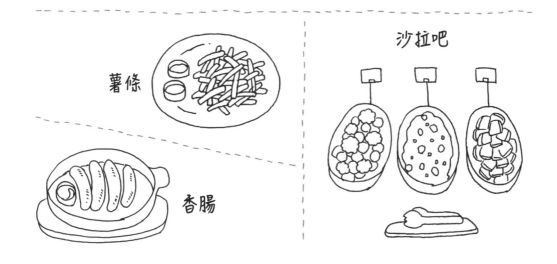

薯條

沙拉吧

香腸

便利商店

三色飯糰

甜點

中間的奶油應該以
部分中斷的輪廓線來繪製。

飯糰以小波浪狀的輪廓來繪製。

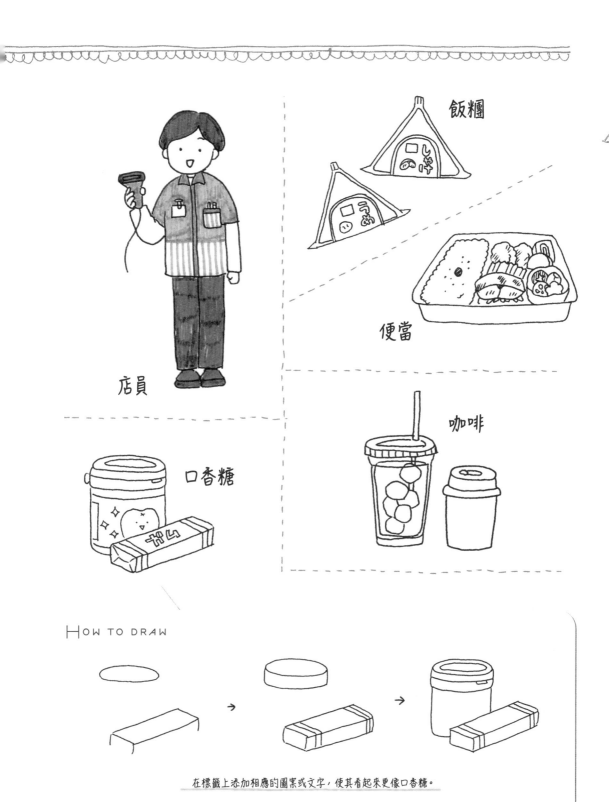

飯糰

便當

店員

口香糖

咖啡

HOW TO DRAW

在標籤上添加相應的圖案或文字，便其看起來更像口香糖。

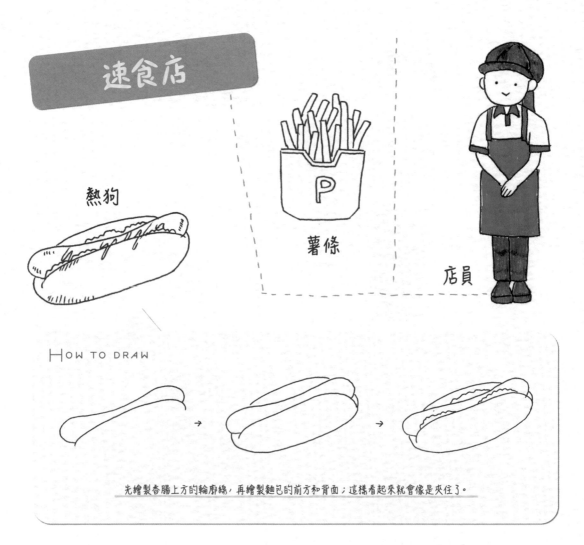

速食店

熱狗

薯條

店員

HOW TO DRAW

先繪製香腸上方的輪廓線,再繪製麵包的前方和背面;這樣看起來就會像是夾住了。

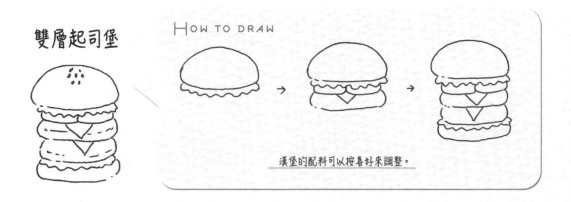

雙層起司堡

HOW TO DRAW

漢堡的配料可以按喜好來調整。

雞塊

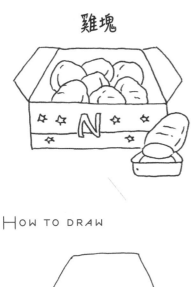

HOW TO DRAW

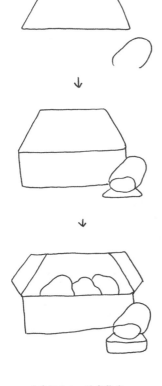

先畫個盒子，再畫雞塊。

沙拉套餐

炸雞

墨西哥捲餅

咖啡廳

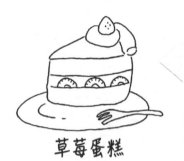

草莓蛋糕

HOW TO DRAW

 → →

從最上面的草莓開始畫,再畫盤子和叉子。

戚風蛋糕

HOW TO DRAW

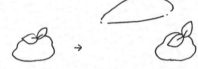

從最前面的奶油開始繪製。加上薄荷後會顯得更加優雅。

哈蜜瓜汽水

漂浮冰咖啡

啤酒

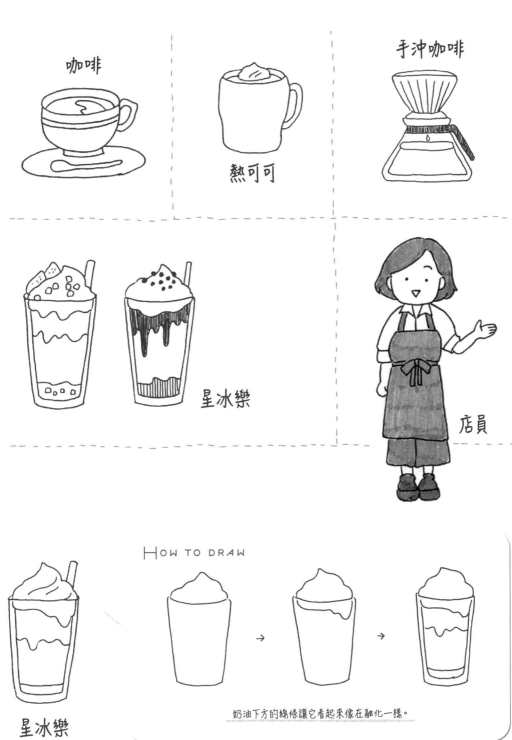

咖啡

熱可可

手沖咖啡

星冰樂

店員

How to draw

星冰樂

奶油下方的線條讓它看起來像在融化一樣。

風景

外出、旅行或從房間窗戶往外看，
遇到印象深刻的風景一定要試著畫成插畫。
僅僅是畫就讓人感到心情愉悅。

自然景觀

天空

配置

Ｈｏｗ　ｔｏ　ｄｒａｗ

在畫雲和鳥時，應該先輕輕地畫上流動的輔助線，就像是虛線一樣。

彩虹

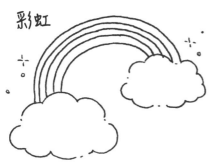

海洋

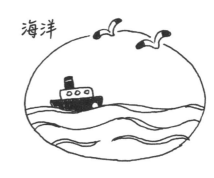

HOW TO DRAW

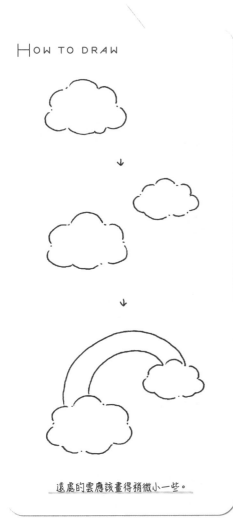

遠處的雲應該畫得稍微小一些。

HOW TO DRAW

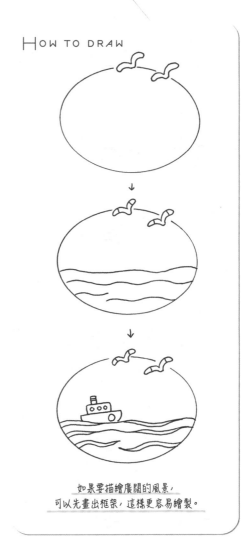

如果要描繪廣闊的風景，
可以先畫出框架，這樣更容易繪製。

自然景觀

河流

山脈

湖泊

瀑布

太陽

月亮

星星

城市・建築物

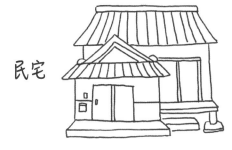

民宅

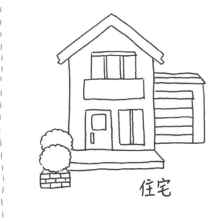

住宅

HOW TO DRAW

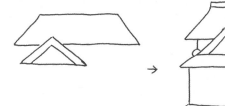

從最上面的屋頂開始繪製，這樣更容易保持平衡。

公寓

商業大樓

城市・建築物

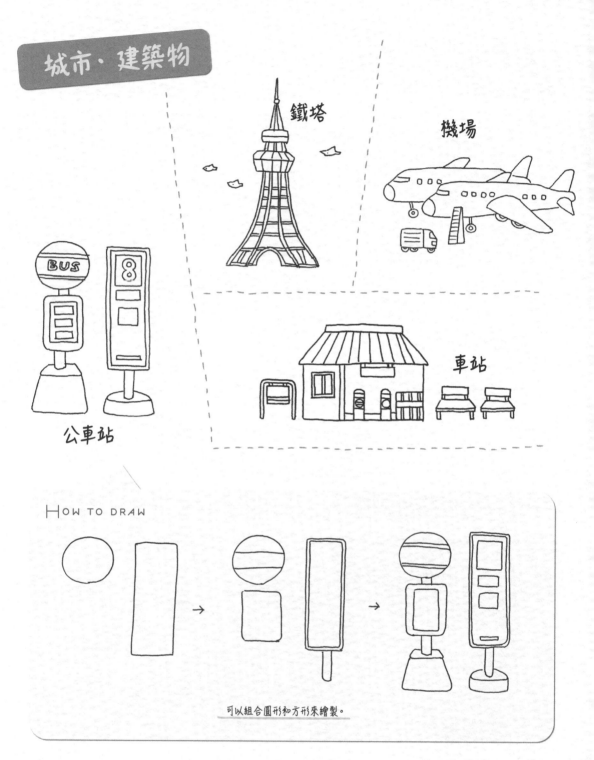

鐵塔

機場

BUS

公車站

車站

HOW TO DRAW

可以組合圓形和方形來繪製。

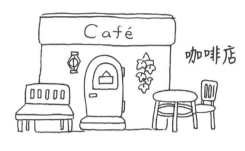

咖啡店

超市

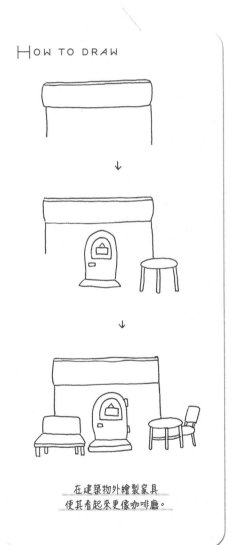

How to draw

在建築物外繪製家具
使其看起來更像咖啡廳。

便利商店

酒吧

VARIATION 裝飾線

在標題或文字下方，或是空白處稍微畫些東西，
整個作品就會立刻充滿活力。

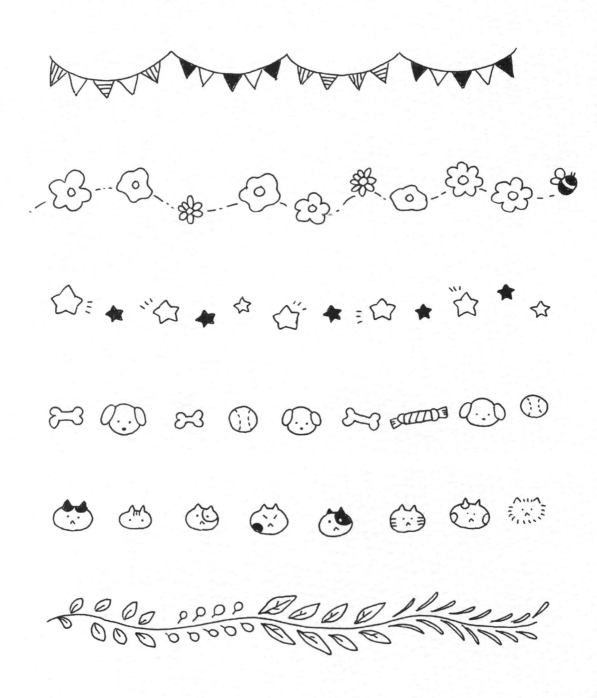

對話框

有趣的對話框可用來強調詞語或文字，也可以寫些動物角色想說的話……

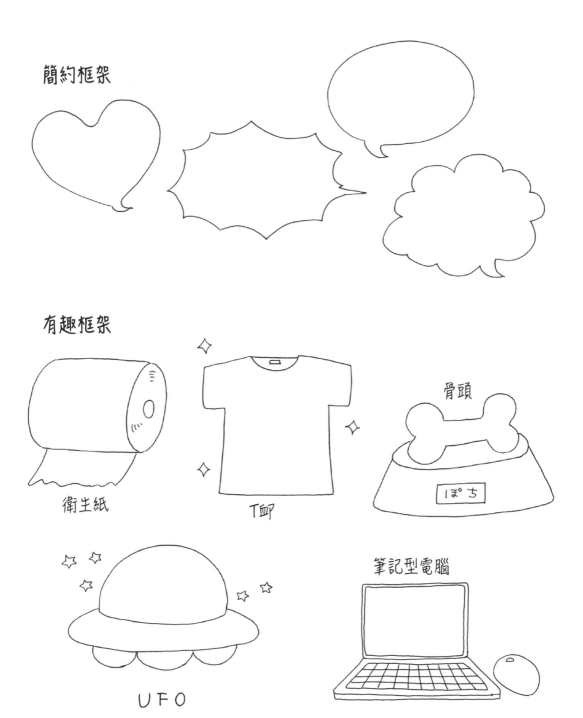

簡約框架

有趣框架

衛生紙

Ｔ恤

骨頭

ぽち

UFO

筆記型電腦

Ocha

深愛筆、手帳、鯨頭鸛、貓咪、綠茶的插畫家。平時會在
Instergram、Youtube分享自己為樂趣而畫的插畫月誌、
簡易插畫技法。Instergram的粉絲達11萬人（2023年12
月為止）。著有《柔色螢光筆Q萌小插畫：誰畫都會很可愛
so cute 好簡單！超卡哇伊！》（邦聯文化）等。

Instagram @ocha_momi

イラスト日記の描き方帖
ILLUST NIKKI NO KAKIKATACHO
© 2020 Genkosha Co., Ltd、Ocha
All rights reserved.
Originally published in Japan by GENKOSHA Co., Ltd
Chinese (in traditional character only) translation rights arranged with
GENKOSHA Co., Ltd through CREEK & RIVER Co., Ltd.

［企劃編輯］　望月久美子（devant）
［裝幀・設計］　中山詳子（松本中山事務所）
［攝影］　　　　中野昭次

365天手帳插畫集
用原子筆輕鬆畫出可愛插圖

出　　　　版／楓書坊文化出版社
地　　　　址／新北市板橋區信義路163巷3號10樓
郵 政 劃 撥／19907596　楓書坊文化出版社
網　　　　址／www.maplebook.com.tw
電　　　　話／02-2957-6096
傳　　　　真／02-2957-6435
作　　　　者／Ocha
翻　　　　譯／陳良才
責 任 編 輯／陳鴻銘
港 澳 經 銷／泛華發行代理有限公司
定　　　　價／380元
出 版 日 期／2024年2月

國家圖書館出版品預行編目資料

365天手帳插畫集：用原子筆輕鬆畫出可愛插
圖 / Ocha作；陳良材譯. -- 初版. -- 新北市：
楓書坊文化出版社, 2024.02　面；　公分
ISBN 978-986-377-936-0（平裝）

1. 原子筆　2. 插畫　3. 繪畫技法

947.45　　　　　　　　　112021665